Una Cosmología de la Civilizac.....

una muestra de arte itinerante

Shaharee Vyaas

Consulte la página web para fechas y lugares.

www.maharajagar.com

BOSTOEN
COPELAND & DAY ltd.
2021

Contenido

Introducción

Esta muestra de arte es un proyecto multidisciplinar que aúna música, artes visuales, literatura y ciencia, en torno a una visión que se ha desarrollado en el manifiesto "El Todo es un Huevo". Es principalmente una continuación ajustada de una visión que Salvador Dalí presentó en su Manifiesto Místico, que era una combinación híbrida de física nuclear y doctrina católica.

"El Todo es un Huevo" es un ensayo que se basa en un intento de ofrecer un marco metafísico unificador para el conocimiento humano fragmentado. El concepto se basa en la idea de cómo la naturaleza cíclica de una multitud de fenómenos refleja los patrones biológicos circulatorios. Conectar el arte, la ciencia y la religión, con la metáfora del huevo que se le ha impuesto, es un trabajo transformador y una profunda invitación a la reflexión.

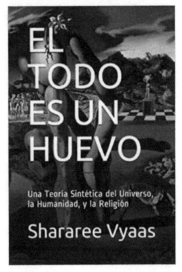

Isbn 9798502653701(amazon) **, Kindle** B094P3FXZZ

De ahí surgió un enfoque artístico, inspirado en el concepto Proyecto / Objeto de Frank Zappa para su trabajo en varios medios. Cada uno de los proyectos mostrados (en cualquier ámbito) son parte de un objeto más grande, que se define como sintetismo cíclico místico. Como tal, la muestra de arte es multifacética en su esfuerzo por presentar una nueva perspectiva sobre la naturaleza y el significado de la civilización humana.

Esta exposición no tiene la ambición de ser abrumadoramente original, pero a menudo se limita a reciclar ideas y temas existentes en un contexto contemporáneo coherente. Esto se puede ilustrar observando de cerca la pieza central de la exposición, una pintura que lleva el nombre del tema que inspiró esta muestra de arte (A Cosmology of Civilization). Rediseña gran parte de los temas que ha desarrollado Salvador Dalí en algunas de sus creaciones menos conocidas.
La mayor parte de los trabajos visual descansan entre la figuración y la abstracción, la coherencia y la desintegración, y las formas orgánicas y tecnológicas.
Combinan imágenes oníricas para crear paisajes liminales surrealistas, tratando de explorar la afinidad entre la praxis científica y artística. Muy a menudo contienen elementos autobiográficos que ilustran el devenir artístico de esta exposición.

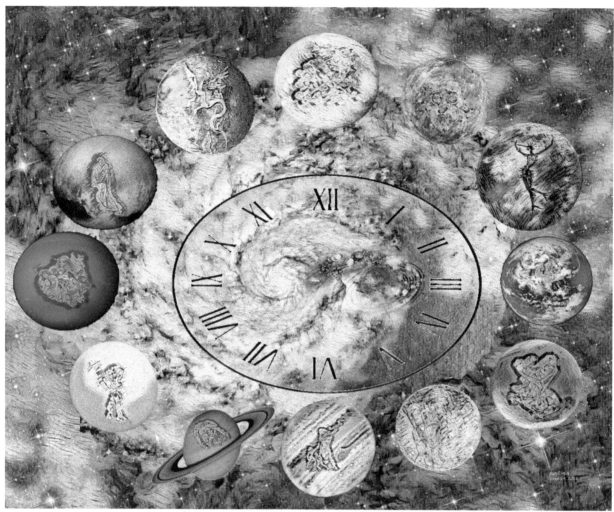

A Cosmology of Civilization. Acrylic on canvas 100 x 80 cm by Shararee Vyaas (2021)

El tema de la ópera que forma parte de este proyecto, gira en torno a una comparación entre la naturaleza cíclica de la civilización humana y la de nuestro sistema solar. La música se deriva de una sonorización de las ondas electromagnéticas emitidas por los principales cuerpos celestes que forman nuestro sistema solar. Estos sonidos caóticos luego se procesaron a través de un sinclavier para producir algunas melodías que tengan sentido para el oído humano. En estas composiciones, cada sonido tiene un valor, y cada acción es parte del diapasón universal, una vibración colosal que produce energía en lugar de reflejarla.

La faceta literaria de este proyecto de arte quiere ilustrar el aspecto multicultural de la civilización como fenómeno colocando la historia del Mahabharata en un contexto más contemporáneo.

Tuve que concluir que ningún artista es una isla, y que la mayoría de los artistas simplemente toman un hilo donde otros artistas tuvieron que dejarlo. Es humillante considerar que la mayor parte de lo que hacemos, muchas veces ya se ha hecho antes, y que nuestras orgullosas "inspiraciones" son solo historia del arte actualizada.

El devenir de un artista.

Los artistas bohemios modernos aparecen como gitanos (que de hecho era el significado original de la palabra "bohemio"), vagabundos o actores en una obra de teatro en la que aparecen tontos, visionarios o locos, seres aparentemente poseídos, como ellos, por la inspiración. En las próximas pinturas intentaré ilustrar lo que considero los elementos esenciales que me hicieron recurrir al arte para expresar mis pensamientos.

Bienvenidos

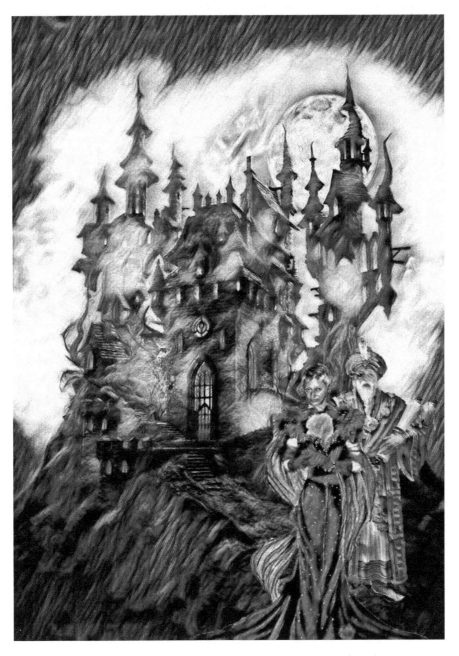

La dama en rojo y su criptomatista. Acrílico sobre lienzo (2016)

Última Cena en Utila.

Esta pintura se encuentra en la cuna de mi transformación como artista. Está inspirado en una pintura de Dalí (La última cena) y contiene a todos los actores principales que han tenido una gran influencia en la forma en que desarrollé mi estilo y filosofía personal. En el centro figura Leonardo da Vinci, al que considero una de las últimas mentes universales que encarnó tanto el enfoque analítico del científico como el método sintetizador del artista. Está rodeado por Salvador Dali, Marie Curie, James Joyce a su izquierda y Ada Lovelace, Lao Tzu y Valentin-Yves Mudimbe a su derecha. En primer plano, pon a dúo a Albert Einstein y Frank Zappa. Está pintado sobre el fondo de la Isla de Utila, una isla caribeña que forma parte de las Islas de la Bahía, un archipiélago que pertenece a la república de Honduras. Esta isla funcionó como un catalizador que facilitó mi proceso de destilación mental.

"Peregrinación a la Casa de la Sabiduría" es una pintura que ilustra una historia de autodescubrimiento en la tradición de la revelación védica que, al sondear el corazón y la mente, llega a los recovecos del Universo que se revela en su interior. También es una contribución contemporánea a una divulgación continua en la que las voces de la ciencia, la filosofía, la literatura y las artes visuales convergen y articulan las preguntas más angustiosas y las esperanzas más libremente imaginadas de la humanidad.

¿Pasión u obsesión?

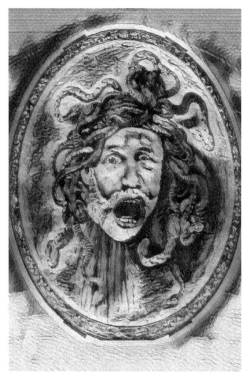

El diccionario define las dos palabras de la siguiente manera:
1. Pasión por algo: un interés extremo o un deseo de hacer algo

2. Una obsesión: algo o alguien en lo que piensas todo el tiempo.

Si bien una pasión es un "comportamiento extremo", carece de la connotación de tiempo indefinido. Todos tenemos pasiones, pero ¿cuántas veces hemos renunciado a una pasión después de un tiempo?

Las obsesiones permanecen "todo el tiempo" y muy a menudo están vinculadas a actitudes psicológicamente enfermizas como el fanatismo, el complejo paterno, la idée fixe (psicología), la inercia psíquica, la regresión (psicología) o la dependencia de sustancias.

En tal contexto, las personas pueden ser reacias a describirse a sí mismas como obsesivas. Sin embargo, cuando tienes una idea que se te pega donde quiera que vayas, pase lo que pase y no puedes abstenerte de pensar y actuar en consecuencia, estás obsesionado.

Mi pareja me llama artista autoproclamado. ¿Hay alguna otra? Ella se niega a decorar nuestros principales espacios de vida con mis producciones artísticas (están prohibidas a un dormitorio apenas utilizado), encuentra en general mi arte de "difícil acceso" y que estoy teniendo pensamientos delirantes sobre mi propia genialidad.

También sufro de insomnio: muy a menudo me despierto en medio de la noche para trabajar. Necesito mucha insistencia para que me saquen de mi estudio para asistir a algún evento social (principalmente artístico). Últimamente también me estoy exasperando por la cantidad de tiempo que un artista "exitoso" tiene que dedicar a la autopromoción, así que lo dejé. Fuera los gurús del marketing que hablan de encontrar mi "nicho". Si existe un "nicho" para mis proyectos, tendrá que encontrarme. Y en lo que a mí respecta: el mundo es mi ostra (los especialistas en marketing probablemente odien esa frase).

La gente también me dice loco, pero también es muy fácil entender por qué e ignorarlo. Puedo convertirme en un verdadero imbécil insufrible cuando las circunstancias me prohíben durante un período prolongado trabajar en mis propios proyectos. Cuánto tiempo puede llevar, qué tan difícil puede ser, qué tan alta es la probabilidad de falla; No me importa nada cuando se trata de mis proyectos artísticos.

La pasión me hizo comenzar, la obsesión me mantiene continuando. Incluso cuando el mundo no parece preocuparse demasiado por mis creaciones, para mi ellas importan. Dan forma a mi realidad. Ser o no ser.

El Cibernauta.

Este término se utiliza para describir a una persona (un "astronauta electrónico") que hace un uso extensivo de Internet, específicamente en términos de exploración del ciberespacio. La nueva tecnología de la información ofrece a todas las mentes creativas las herramientas para experimentar con imágenes, música y textos sin tener que luchar primero durante tres años en alguna escuela de arte, conservatorio

de música o título de escritura creativa. No solo se ha democratizado la distribución del arte, sino también su proceso creativo. Por supuesto, todavía se necesita una mente creativa para hacer algo innovador con esas nuevas herramientas. El hecho es que ya no tienes que pasar de tres a cinco años de tu vida para adquirir algunas habilidades básicas que requiere cada forma de arte. Tiene programas de computadora que pueden hacer el trabajo de adormecer la mente por usted. Para eso fueron creados. Hoy en día, el artista puede expresar su impulso creativo utilizando música, imágenes y textos generados por computadora. Sin embargo, lo que queda es que todavía se necesita algo de perseverancia, intelecto y disciplina para crear algo artísticamente significativo.

El vampiro

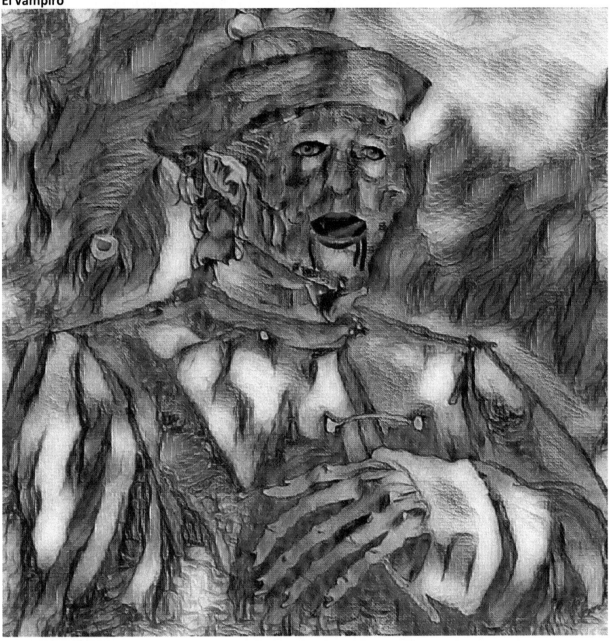

Seamos realistas: la mayoría de los artistas son destripadores. James Joyce arrancó a Ulises de Homer por su novela Ulises, Dali arrancó a Da Vinci por su pintura La última cena, John Williams arrancó Los planetas de Gustav Holst para las bandas sonoras de Star Wars ... Yo arranqué a Dalí por mi pintura de Cosmología de la civilización, la NASA sonorización de las ondas electromagnéticas emitidas por los planetas del sistema solar para componer mi ópera, el concepto de Ulyses de Joyce y el Mahabharata para mi propia novela El Maharajagar,... la lista es casi interminable. Por lo tanto, todo artista está vampirizando de alguna manera las obras de otras personas.

No tengo ningún problema con que la gente se inspire en el trabajo de otras personas para crear algo nuevo. Lo sé, hay una delgada línea entre el plagio y la copia, pero la esencia es que cuando a alguien se

le ocurre una idea original, no se puede evitar que la gente se inspire en ella. Es una discusión larga y difícil, y no quiero comenzar la aquí.

Inspiración

Encima de este cuadro se encuentra la imagen de mi compañera, que también es mi genio guía y la fuente de mi inspiración artística. En la parte inferior ves mi cara asomando entre los arbustos. La figurilla del medio simboliza los sacrificios que un artista hace en el altar de su arte.

La palabra "inspiración" tiene una historia inusual en el sentido de que su sentido figurado parece ser anterior al literal. Proviene del latín inspiratus (participio pasado de inspirare, "respirar, inspirar") y en inglés ha tenido el significado de "la aspiración de aire a los pulmones" desde mediados del siglo XVI. Este sentido de la respiración todavía es de uso común entre los médicos, al igual que la espiración ("el acto o proceso de liberar aire de los pulmones"). Sin embargo, antes de que se usara la inspiración para referirse al aliento, tenía un significado teológico distintivo en inglés, refiriéndose a una influencia divina sobre una persona, de una entidad divina, este sentido se remonta a principios del siglo XIV. El sentido de inspiración que se encuentra a menudo en la actualidad ("alguien o algo que inspira") es considerablemente más nuevo que cualquiera de estos dos sentidos, que data del siglo XIX.

La solución definitiva.

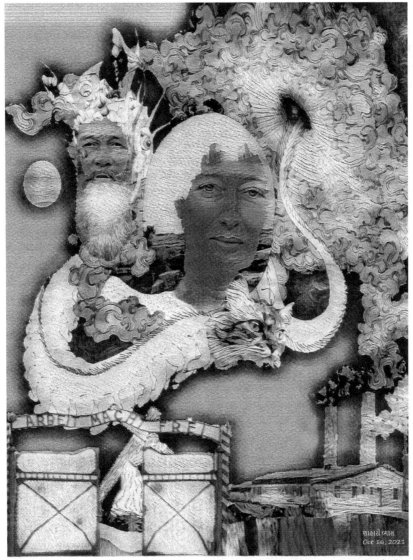

Esta pintura está injertada sobre el fondo de los crematorios de Auschwitz. Detrás de la puerta de entrada al campo de exterminio se puede ver a Jesús que lleva su cruz hacia los crematorios, mientras que el letrero sobre la puerta de entrada dice "Arbeit macht Frei" (el trabajo te libera).

Los líderes de la Alemania nazi, una sociedad moderna y educada, tenían como objetivo destruir a millones de hombres, mujeres y niños debido a su identidad judía.

Lamentablemente, el holocausto no acabó con los pogromos y los genocidios, ya que continúan ocurriendo en todo el mundo.

Comprender este proceso puede ayudarnos a comprender mejor las condiciones en las que es posible la violencia masiva y a tomar medidas para evitar que se desarrollen tales condiciones.

Peregrinos Galácticos

Me encontré con esta tradición por primera vez en la serie Star Wars, donde Jedha, una pequeña luna desértica congelada por un invierno permanente, fue el hogar de una de las primeras civilizaciones en explorar la naturaleza de la Fuerza. En un momento un mundo importante para la Orden Jedi, Jedha sirvió como un lugar sagrado para los peregrinos de toda la galaxia que buscaban guía espiritual.

En un juego creado por LegendaryCollector, "Galactic Pilgrim" es una máquina de IA y miembro de Interspecies Collaboration. La Interspecies Collaboration fue construida por humanos y máquinas que pensaron que trabajar juntos en lugar de unos contra otros era el camino hacia el futuro. "Galactic Pilgrim" busca nuevos planetas habitables en su nave espacial "Seeker", hecha a medida, que está equipada con un dron explorador totalmente autónomo.

También existe un grupo de HipHop llamado Galactic Pilgrims que hizo un álbum llamado The Dark Side (https://soundcloud.com/thabenjaofficial/galactic-pilgrims-dark-side) y lanzó en 2017 un proyecto llamado Artz &nd Craftz (https:/ /soundcloud.com/thabenjaofficial/galactic-pilgrims-artz-nd-craftz). No tengo conocimiento de proyectos más recientes.

Galactic Pilgrim existe también en forma de un álbum de poesía de inspiración cristiana de Daniel Orsini que quiere explorar conceptos clave de la psicología junguiana y la nueva física. En este paquete, el autor examina los efectos espirituales y psicológicos de ser cristiano, tratando de reconciliarlos con una amalgama de influencias diversas pero relacionadas.

El tema también se relaciona con mi propio proyecto "Una cosmología de la civilización", ya que incita a las personas a tener una mirada sobre la civilización humana desde una perspectiva más amplia.

Galactic Pilgrims. Acrylic on Canvas 24 x 48' by Shaharee Vyaas (2021)

La valquiria en el arte moderno

Valkyrie, también deletreado Walkyrie, era un grupo de doncellas que servían al dios Odín y que él enviaba a los campos de batalla para elegir a los muertos que eran dignos de un lugar en Valhalla, un reino del más allá nórdico al que los vikingos aspiraban entrar a su muerte.

Y luego tienes el legendario matriarcado del Amazonas.

El siglo VIII a.C. el poeta Homero fue el primero en mencionar la existencia del Amazonas. En la Ilíada, ambientada 500 años antes, durante la Edad del Bronce o Heroica, Homero se refirió a ellos de manera un tanto superficial como Amazonas antianeirai, un término ambiguo que ha dado lugar a muchas traducciones diferentes, desde "antagonista de los hombres" hasta "igual a los hombres". hombres."

En 1861, un profesor de derecho suizo y erudito clásico, llamado Johann Jakob Bachofen, publicó su tesis radical de que el Amazonas no era un mito sino un hecho. No sorprende que el compositor Richard Wagner quedara cautivado por los escritos de Bachofen. Brünnhilde y sus compañeras valquirias podrían confundirse fácilmente con amazonas voladoras.

La mayoría de los antropólogos sostienen que no hay sociedades conocidas que sean inequívocamente matriarcales y que definan a las aspirantes a amazonas de la era moderna como un ala extrema y feminista de la humanidad.

En este momento de una marea creciente de problemas de igualdad de género, la perspectiva de que existieran mujeres guerreras es mantequilla sobre el pan de las activistas feministas. Las niñas ya no quieren ser niñas mientras su arquetipo femenino carezca de fuerza, fuerza y poder. No queriendo ser niñas, no quieren ser tiernas, sumisas, pacíficas como son las buenas mujeres.

La literatura estadounidense más vendida en la actualidad favorece a la abogada o detective como protagonista principal. Escritoras como Sara Paretsky, Sue Grafton y Marcia Muller crean convincentes protagonistas feministas para desempeñar el papel de detective. Los éxitos y fracasos de estas detectives feministas se han medido luego con los estándares creados en el género clásico por Raymond Chandler, Dashiell Hammett y James M. Cain. Está claro que la ficción policiaca dura feminista es un género de protesta política, incluso mejor recibido cuando se sirve con un poco de salsa LBTQ.

Las mujeres en el período del arte moderno han prosperado en todo tipo de medios: grabados y dibujos, pintura y fotografía, escultura, arte de instalación, artes escénicas y muchos más. El campo del arte contemporáneo abunda en mujeres visionarias que continúan desafiando las normas con sus constantes

innovaciones y nunca tienen miedo de expresar sus puntos de vista y ganar sus merecidos lugares canónicos en la historia del arte.

Como dijo Marina Abramović: "El artista en una sociedad perturbada debe dar a conocer el universo, hacer las preguntas correctas y elevar la mente".

The Valkyrie. Acrylic on canvas 40 x 60' by Shaharee Vyaas (2021)

Demon

La mayoría de los autores que escribieron disertaciones teológicas sobre el tema creían verdaderamente en la existencia de espíritus infernales o escribieron como una guía filosófica para comprender una perspectiva antigua del comportamiento y la moralidad en el folclore y los temas religiosos.

Demon. Acrylic on canvas 40 x 60´ by Shaharee Vyaas

Lo dejo en el medio si los demonios existen como seres independientes que caminan en nuestra realidad, pero estoy bastante seguro de que la mayoría de las personas están familiarizadas con la existencia de algunos demonios con los que luchan. En su mayoría consisten en algún impulso autodestructivo irresistible como el abuso de sustancias, la promiscuidad, el juego y muchos otros vicios que, en última instancia, pueden conducir a la bancarrota física y moral de una vida.

En mi opinión los verdaderos demonios que andan por este planeta y que no están enraizados exclusivamente en nuestros propios procesos mentales, son los demagogos que incitan a las personas a cometer actos moralmente cuestionables haciéndoles creer que están haciendo lo correcto. Los encuentra de manera prominente entre los líderes de culto, políticos y gerentes de corporaciones multinacionales. Su poder para perturbar la brújula moral de una masa de seguidores a veces puede asombrar a un observador reflexivo.

Una segunda categoría consiste en las personas con una mente dañada. Aquí me refiero a los psicópatas, sociópatas y esquizofrénicos. Estas personas tienen una brújula moral rota y están conduciendo a otras personas a la ruina para satisfacer alguna disposición mental ajena.

Finalmente, a veces percibimos demonios donde no los hay. Como algunos jóvenes que demonizan a las generaciones mayores por todas las imperfecciones sociales y culturales que perciben, o los políticos de izquierda y de derecha que se culpan mutuamente por la falta de sentido común (mientras que la verdad suele estar en el medio, pero la polarización es más fácil). vender a un público votante), o las eternas disputas entre hombres y mujeres sobre quién tiene la perspectiva correcta sobre la realidad (mientras que ambas visiones tienen sus méritos y sus defectos).

Me limito a afirmar que cada persona tiene diferentes facetas de su personalidad.

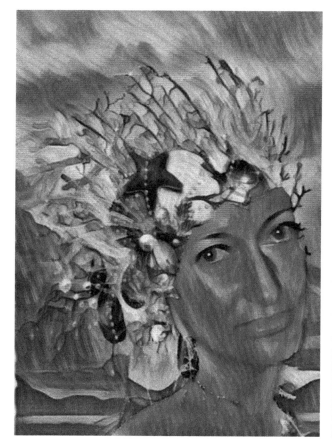 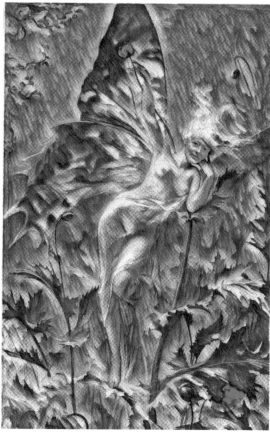

Nereid. Acrylic on canvas 45 x 60' by Shaharee Vyaas *Faerie. Acrylic on canvas 40 x 60' by Shaharee Vyaas*

Estos lienzos completan una serie de retratos que incluyen también dos cuadros anteriores: Valquiria y Demonio. Cada uno de los retratos ilustra una faceta diferente de una persona.

Las nereidas son ninfas del mar (concretamente las cincuenta hijas del antiguo dios del mar Nereo), y suelen ser benévolas y juguetonas, cuidando el destino de los marineros. Aunque mortales, viven vidas sobrenaturalmente largas. espíritus generalmente invisibles, no humanos que permanecen en los lugares ocultos e intermedios, que se encuentran con mayor frecuencia en la naturaleza. Las hadas de las flores son espíritus de la naturaleza que cuidan las flores, las plantas y los árboles. La 'canción' evocadora que canta cada hada de las flores ayuda a transmitir el 'espíritu' de su flor.

La Zona.

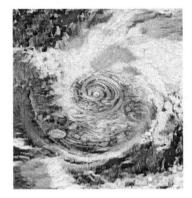

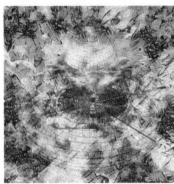

Estas pinturas reúnen una investigación formal sobre el color y la línea, con cuestiones sociales relacionadas con el poder, la historia y la formación de la identidad personal y cultural en un mundo globalizado.

Las pinturas ocurren en un no-lugar intangible: un terreno en blanco, un espacio de mapa abstracto que llamo La Zona, una representación metafórica y tectónica de las tierra de nadie entre la Noosfera y el individuo. Quiero llevar La Zona al tiempo y al espacio conectándola a los cinco elementos alquimistas: tierra, agua, aire, fuego y éter.

En el mundo globalizado, la mayoría de la gente se centra en lo global y muy pocas se centran en el interior. Estas pinturas quieren invitar a las personas a internalizar sus experiencias y mapearlas reflexionando sobre los siguientes temas;

El Flujo como el río del conocimiento.

Este dibujo se deriva de la imagen de una rápida del rio para ilustrar que La Zona puede ser un lugar peligroso para las mentes frágiles. El Flujo es un río metafísico que serpentea por La Zona y es la única forma de acceder a ella. Para encontrarlo, algunas personas usan sustancias alucinógenas para ampliar su percepción y pueden terminar como adictas. La mayoría de las personas emergen de él como personas mejoradas, algunas otras con la mente rota.

"El Flujo tiene sus contrapartes en los ríos que atraviesan nuestras civilizaciones como hilos a través de cuentas, y difícilmente hay una época que no esté asociada con su propia gran vía fluvial. Las tierras del Medio Oriente ahora se han secado hasta convertirse en yesca, pero una vez fueron fértiles, alimentadas por el fructífero Éufrates y el Tigris, de donde surgieron en flor Sumer y Babilonia. Las riquezas del Antiguo Egipto provenían del Nilo, que se creía que marcaba la calzada entre la vida y la muerte, y que estaba hermanada en los cielos por el derrame de estrellas que ahora llamamos Vía Láctea. El Valle del Indo, el Río Amarillo: estos son los lugares donde comenzaron las civilizaciones, alimentadas por aguas dulces que en sus inundaciones enriquecieron la tierra. El arte de escribir nació de forma independiente en estas cuatro regiones, y no creo que sea una coincidencia que el advenimiento de la palabra escrita se haya nutrido del agua del río ". (Cita adaptada de "Al río" de Olivia Laing)

El acceso al agua dulce ha reemplazado al petróleo como la causa principal de los conflictos globales que emanan cada vez más de áreas del mundo asoladas por la sequía y superpobladas.

El puercoespín terrestre

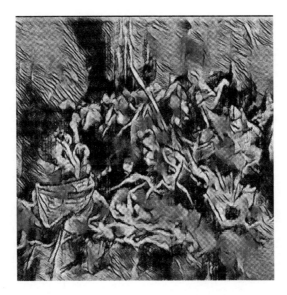

Esta pintura, que simboliza el aspecto terrestre de La Zona, surgió de la imagen de un puercoespín. Un barco naufragado yace en el fondo, que simboliza la forma en que la civilización tocó tierra. Este accidente incitó a los humanos recién llegados a construir una ciudad que se encuentra allí como un puercoespín de guerra.

Schopenhauer observó en Parerga y Paralipomena: "De la misma manera, la necesidad de la sociedad [es decir, el amor, la amistad, el compañerismo] une a los puercoespines humanos, solo para ser repelidos mutuamente por las muchas cualidades espinosas y desagradables de su naturaleza ... Mediante este arreglo la mutua necesidad de calor se satisface sólo muy moderadamente; pero entonces la gente no se irrita ".

Los puercoespines evolucionaron con los bosques y son parte de un sistema de reposición forestal. Los árboles dañados por los puercoespines proporcionan un hábitat crítico para decenas de otras especies. Estos árboles luego se convierten en parte del ciclo de nutrientes esencial para la salud de los bosques, de la misma manera que una civilización bien concebida sostiene su hábitat. Funciona como un tejido capilar que asegura el intercambio constante y benévolo entre el medio ambiente y la sociedad humana.

La Llama de Kali.

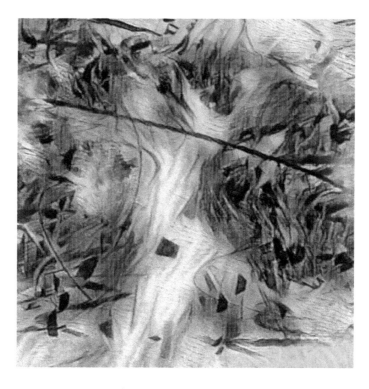

Kali baila en el fuego y es una Diosa temible, oscura y muy popular en la India. Ella destruye lo que está listo para renacer, y de esta manera nos urge a transitar por nuestros propios ciclos de muerte y renacimiento en actitudes, energías y nuestra realidad física

El fuego se convirtió en una parte tan integral de la ecología de las ideas como de la Tierra. Hace por la civilización lo que hace por las tierras silvestres y las viviendas. Puede reelaborar la sociedad humana como lo hace con el metal o la arcilla. El lugar que tenía el hogar en una casa, que el prytaneum tenía para una ciudad, o un fuego vestal dentro de una cultura, el fuego intelectual tiene para La Zona. Con él se manifestaron dioses, sobre él se contaron mitos, a través de él se exploró la filosofía y de ella se desarrolló una ciencia.

Hay dos metáforas generales en juego. Uno es el fuego como desastre. Los incendios en entornos construidos, cuencas hidrográficas municipales y en medio de ecosistemas raros e intolerantes al fuego pueden ser desastres. Pero la mayoría de los incendios forestales no lo son. La otra metáfora es el tiroteo como campo de batalla. Esto es inexacto y perjudicial. Si, de hecho, estamos en guerra con el fuego, sucederán tres cosas. Gastaremos mucho dinero, sufriremos muchas bajas y perderemos.

Parafraseando a Dostoievski de su novela Los poseídos: el fuego que importa en última instancia no es el fuego en el techo o en el arbusto o en el dínamo, sino el fuego en la mente.

Los Vientos del Destino.

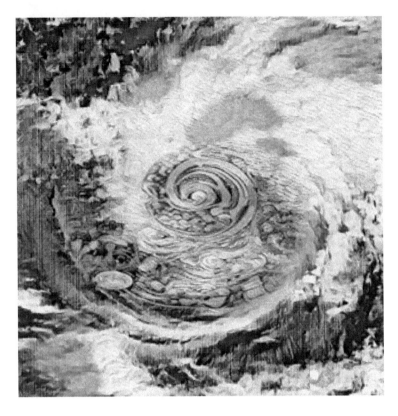

Solo hay una forma de entrar a La Zona, pero diferentes formas de salir de ella. Algunas personas deben ser sacadas de La Zona por familiares o amigos preocupados. Mi salida fue ofrecida por una imagen aérea del huracán Katerina que reelaboré para convertirme en esta pintura. Si bien es una imagen que exhala una tremenda fuerza de destrucción, también refleja la belleza de la naturaleza que busca un nuevo equilibrio.

Un barco se dirige hacia el este y otro hacia el oeste
Con los mismos vientos que soplan;
 Es el juego de las velas
 Y no los vendavales
Que les indica el camino a seguir.

Como los vientos del mar son los vientos del destino
Mientras viajamos por la vida;
 Es el conjunto del alma
 Que decide su meta
Y no la calma o la contienda.

Voces del mundo. por Ella Wheeler Wilcox
Nueva York: Hearst's International Library Company, 1916

El Sombrero Etéreo.

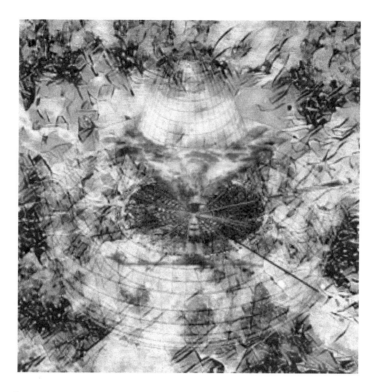

El Sombrero Etéreo es la piedra angular de este experimento que conecta La Zona con los cinco elementos alquimistas: tierra, agua, aire, fuego y éter.

El fondo de la pintura simboliza la naturaleza caótica del universo y, por extrapolación, la sociedad humana, el fondo en el que se desarrolla el proceso de civilización. El sombrero es una metáfora que los científicos usan para describir el campo de Higgs. El campo de Higgs es un campo de energía que se cree que existe en todas las regiones del universo. El campo está acompañado por una partícula fundamental conocida como bosón de Higgs, que es utilizada por el campo para interactuar continuamente con todas las demás partículas. La contraparte sociológica del campo de Higgs se llama noosfera, una esfera o etapa postulada del desarrollo evolutivo dominada por la conciencia, la mente y las relaciones interpersonales.

En medio del sombrero, que simboliza el campo de Higgs, hay una representación esquemática de una partícula de Higgs ganando masa. Sin el campo de Higgs, no habría realidad ni gravedad porque no habría masa. La analogía evolutiva es que sin una noosfera, no puede haber ninguna civilización. La partícula en el medio del círculo simboliza la aceleración de la civilización a través de la noosfera.

Ambos procesos juegan contra un horizonte cósmico que emana las leyes de la naturaleza (simbolizadas por las manos) que gobiernan todos los procesos cosmológicos. Al igual que el cosmos, el proceso de la civilización humana se rige por sus propios imperativos. La envoltura de la civilización ha estado dando vueltas alrededor del mundo desde el comienzo de la humanidad, dependiendo de qué cultura y entorno se adaptaba mejor a sus necesidades.

Una cosmología de la civilización: obras visuales

Esta colección se relaciona con la alquimia del caos. Es una experiencia del nacimiento de nuevos conocimientos y parte de un viaje que lo desafiará, lo emocionará y lo encenderá.

Representa lo que está buscando y de lo que está huyendo, todo en uno. Es una conversación poco convencional, viva con la tensión de múltiples posibilidades. Las obras de arte se relacionan con una búsqueda antigua que es en parte científica, en parte espiritual y en parte mágica, que se aplica para transformar algo de poco valor en algo de gran valor.

La complejidad de la simplicidad

"Ser simple es lo más complicado hoy en día." -Ramana Pemmaraju

El principio de simplicidad o parsimonia, en términos generales, es la idea de que las explicaciones más simples de las observaciones deben preferirse a las más complejas, se atribuye convencionalmente a Guillermo de Occam, después de quien se conoce tradicionalmente como la navaja de Occam. Esto no significa que ya no quedarán problemas difíciles.

El sesgo de la complejidad es una de las razones por las que los humanos nos inclinamos por complicar nuestras vidas en lugar de simplificar las cosas. Cuando nos enfrentamos a demasiada información o estamos en un estado de confusión acerca de algo, naturalmente nos centraremos en la complejidad del problema en lugar de buscar una solución simple.

Aunque la simplicidad y la complejidad no están en conflicto entre sí, de hecho son opuestos en el sentido de que son dos polos de un continuo: cuanto más complejo parece algo, menos simple parece, y viceversa.

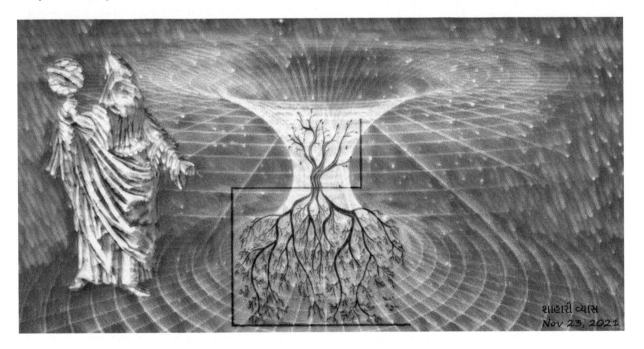

The Complexity of Simplicity. Acrylic on canvas 24' x 48' by Shaharee Vyaas (prints available from $ 40) .

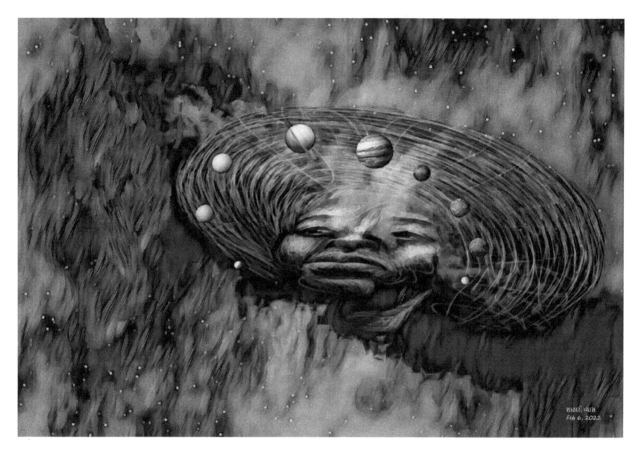

Trying to Understand (acrílico sobre lienzo 45' x 30') es una pintura que quiere invitarte a acercarte a la realidad circundante desde un nivel superior para encontrar su significado y propósito, y basar tus creencias y acciones en esos conocimientos.

El siguiente párrafo es una cita de "Dust Tracks on a Road", la (controvertida) autobiografía de 1942 de la escritora y antropóloga estadounidense negra Zora Neale Hurston.

"La oración parece ser un grito de debilidad y un intento de eludir, mediante el engaño, las reglas del juego tal como están establecidas. No elijo admitir la debilidad. Acepto el reto de la responsabilidad. La vida, tal como es, no me asusta, ya que he hecho las paces con el universo tal como lo encuentro, y me inclino ante sus leyes. El mar siempre insomne en su lecho, gritando "¿hasta cuándo?" al Tiempo; llama formada por millones y nunca inmóvil; la sola contemplación de estos dos aspectos me proporciona alimento suficiente para diez lapsos de mi esperanza de vida. Me parece que los credos organizados son colecciones de palabras en torno a un deseo. No siento necesidad de tal. Sin embargo, no intentaría, de palabra o de hecho, privar a otro del consuelo que brinda. Simplemente no es para mí. Alguien más puede tener mi mirada de éxtasis a los arcángeles. El brotar de la línea amarilla de la mañana desde las brumosas profundidades del amanecer es suficiente gloria para mí. Sé que nada es destructible; las cosas simplemente cambian de forma. Cuando cese la conciencia que conocemos como vida, sé que seguiré siendo parte integrante del mundo. Yo era una parte antes de que el sol tomara forma y estallara en la

gloria del cambio. Yo estaba cuando la tierra fue arrojada fuera de su borde de fuego. Regresaré con la tierra al Padre Sol y seguiré existiendo en sustancia cuando el sol haya perdido su fuego y se haya desintegrado en el infinito para quizás convertirse en parte de los escombros que giran en el espacio. ¿Por qué miedo? La sustancia de mi ser es la materia, siempre cambiante, siempre en movimiento, pero nunca perdida; entonces, ¿qué necesidad de denominaciones y credos para negarme el consuelo de todos mis semejantes? El cinturón ancho del universo no necesita anillos en los dedos. Soy uno con el infinito y no necesito otra seguridad".

Perseguido por el tiempo

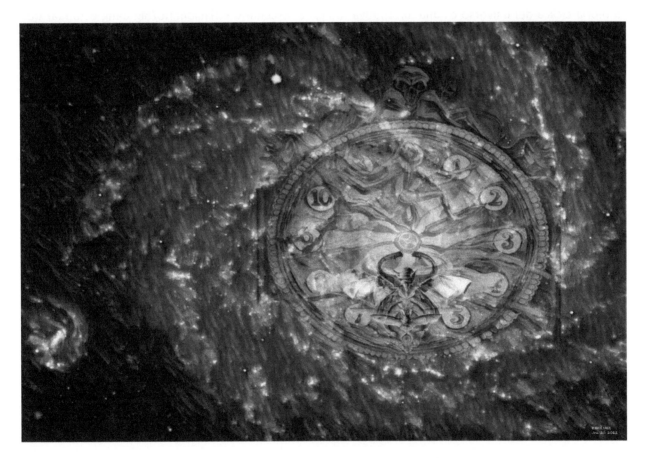

Perseguido por el tiempo. Acrílico sobre lienzo 45 'x 30' de Shaharee Vyaas (20 ene 2022)

Perseguido por el tiempo. Acrílico sobre lienzo 45 'x 30' de Shaharee Vyaas (20 ene 2022)

La pintura "Perseguidos por el tiempo" (acrílico sobre tela 30' x 40') expresa nuestra relación ambivalente con la dimensión tiempo. El tiempo es una fuerza que nos empuja hacia adelante como un pastor que conduce su ganado hacia otros pastos mientras al final del camino solo tienes el matadero. La diferencia entre nosotros y el ganado inocente es que sabemos que al final del camino está el matadero, así que nos demoramos el mayor tiempo posible. Pero el tiempo nos empuja hacia adelante sin piedad.

Según el físico teórico Carlo Rovelli, el tiempo es una ilusión: nuestra percepción ingenua de su flujo no se corresponde con la realidad física. … Postula que la realidad es solo una red compleja de eventos sobre los cuales proyectamos secuencias de pasado, presente y futuro. También es posible detener el tiempo. Todo lo que necesita hacer es viajar a la velocidad de la luz, lo que se considera imposible por el estado actual de nuestra comprensión del Universo.

El tiempo cíclico, naturalmente, enfatiza la repetición y está muy influenciado por los ciclos aparentes en el mundo natural. … En muchas culturas, este tipo de patrones cíclicos son infinitamente repetibles y parte de un ciclo de tiempo general recurrente. El tiempo es cíclico. Se mueve en escala lineal de un estado a otro y desde el último estado se recicla. La periodicidad de la historia se basa en la repetición o recurrencia de los procesos sociales.

La teoría cíclica del universo es una alternativa radical al escenario inflacionario/big bang estándar que ofrece un nuevo enfoque al afirmar que nuestro universo, y por extensión toda nuestra realidad, es el producto de un proceso cíclico. Esta teoría establece que el universo observable se encuentra en una brana separada por una pequeña brecha a lo largo de una dimensión extra de una segunda brana. El modelo cíclico propone que el big bang es una colisión entre branas que ocurre a intervalos regulares. La teoría se basa en tres nociones subyacentes:

(1) el big bang no es el comienzo del espacio y el tiempo, sino una transición desde una fase anterior de la evolución;

(2) grandes explosiones ocurrieron periódicamente en el pasado y continúan periódicamente en el futuro; y,

(3) los eventos clave que dieron forma a la estructura a gran escala del universo ocurrieron durante una fase de contracción lenta antes del big bang.

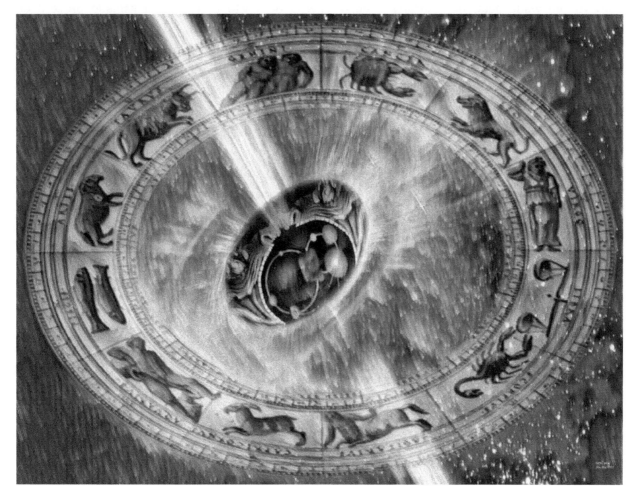

Tidal Disruption. Acrylic on canvas 24 x 36' by Shaharee Vyaas (Dec 24, 2021)

Esta pintura tenía como objetivo unir la libertad ilimitada de la imaginación humana con la precisión matemática del mundo físico utilizando el enfoque alquímico.

Existen varias corrientes históricas detectables de alquimia que parecían independientes en sus primeras etapas, incluida la alquimia china, india y occidental. El objetivo de la alquimia era purificar, madurar y perfeccionar los objetos, mediante el proceso de la crisopoeia, la transmutación de los metales básicos, la búsqueda y creación de las panaceas, incluido un elixir de inmortalidad, y la perfección del alma y el cuerpo humanos.

A finales del siglo XIX y XX, la fascinación por la alquimia entre los artistas continuó, pero los motivos y el uso del conocimiento alquímico en sus obras difieren de épocas anteriores. Los artistas modernistas se han visto a sí mismos como pensadores esotéricos que se distinguen de los demás por los poderes creativos únicos que poseen. La aparición de formas abstractas en las últimas décadas del siglo XIX puede vincularse a prácticas como la Antroposofía, el Espiritualismo, la Teosofía y el Budismo. Rudolf Steiner y la Sociedad Teosófica influyeron en artistas de vanguardia como Piet Mondrian, Wassily Kandinsky, Kazimir Malevich, Marcel Duchamp y Francis Picabia.

Rechazan el concepto tradicional de obra de arte y lo vinculan a la voluntad de un artista que puede elevar cualquier objeto a la categoría de arte. Al igual que los sacerdotes católicos que afirman tener el poder de convertir un wafle pequeño y ordinario en el cuerpo de Cristo a través del llamado proceso de transubstanciación durante la consagración, el clímax de cada misa católica.

En esta perspectiva, todo sacerdote católico es un artista mayor que todos los artistas conceptuales que andan por ahí declarando que es arte todo lo que consagran a ser arte. El sacerdote católico al menos ofrece un concepto metafísico que permite a su rebaño pensar-el-mundo-juntos. Cuando todo puede ser arte, nada es arte. El conceptualismo está provocando una inflación artística masiva. Así como la afluencia masiva de oro robado proveniente de las colonias a la España del siglo XVI dejó el metal casi sin valor.

Si bien reconozco que el absurdo tiene su lugar en el espectro artístico, considero su valor más como una fuente anecdótica de belleza e interés. Esos trabajos se relacionan principalmente con arquetipos antiguos que son explorados por la psicología junguiana y, a menudo, ocupan un lugar destacado en las cosmovisiones mitológicas antiguas.

Abogo por un enfoque más equilibrado del método alquimista en el arte. Los artistas tienen la libertad de explorar visiones que se encuentran fuera de la teleología del enfoque científico, sin embargo, no deben mantenerse ocupados perdiéndose en tonterías místicas que, en lugar de ofrecer una perspectiva fresca sobre la realidad, nublan y complican innecesariamente el tema en cuestión.

La alquimia y la astrología como proto-ciencias pueden ser excelentes guías para explorar el límite donde se cruzan la fantasía y el conocimiento. Mi visión resuena con una cita de Francisco Goya: "La fantasía, abandonada por la razón, produce monstruos imposibles; unida a ella, es la madre de las artes y el origen de las maravillas."

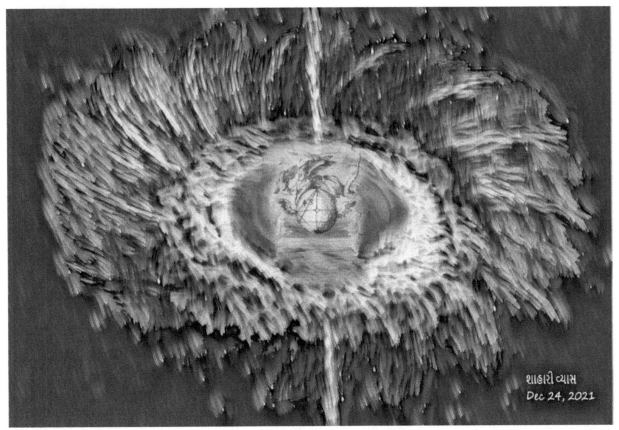

The Hatching of Chaos. Acrylic on canvas 24' x 36' by Shaharee Vyaas (Dec 24, 2021)

El caos se identificó originalmente como un vasto espacio no lineal en el que se encuentran todas las posibilidades... el origen de todo. Denota la necesidad de poner todo en desorden para permitir que surja lo siguiente. La Alquimia del Caos es una búsqueda para comprender más completamente lo que se requiere para enfrentar la realidad, abrazar el cambio radical y comprender que lo que está aquí para ti ahora es un conjunto de ingredientes que, si se reconocen y utilizan, te permitirán crear el oro metafórico.

.

Aprovechar la Alquimia del Caos lo familiariza con un cinturón de herramientas apto para liderar temporadas inciertas, volátiles y ambiguas. Esta pintura está diseñada para ayudar a ver caminos invisibles, imaginar posibilidades inimaginables, conocer verdades desconocidas, sentir entendimientos no sentidos. Invita a una forma más arraigada y consciente de ser y liderar, comenzando por llegar a saber quién está eligiendo ser ahora. Este espacio se trata de experimentar con la posibilidad de eliminar las técnicas estratégicas tradicionales para cultivar un coraje y una visión inmensos.

La invitación para ti es convertirte en alquimista. Adéntrate en la posibilidad que te espera más allá de la estrategia, más allá de la mente del mono mental, más allá de los pronósticos y más allá de lo que se "sabe".

Entiende que la alquimia es lo que sucede durante el proceso y no se encuentra en el resultado. Todo está constantemente en un estado de flujo de transformación.

Crossroads. Acrylic on canvas 24 x 36´ by Shaharee Vyaas (Nov 16, 2021)

En el folclore, la encrucijada puede representar un lugar "entre los mundos" y, como tal, un sitio donde se pueden contactar espíritus sobrenaturales y pueden ocurrir eventos paranormales. En la mitología griega, las encrucijadas se asociaban tanto con Hermes como con Hécate, y allí se celebraban santuarios y ceremonias para ambos. El pilar herma asociado con Hermes marcaba con frecuencia estos lugares debido a la asociación del dios con los viajeros y su papel como guía.

En casi todos los países, y en todas las épocas, se ha otorgado especial importancia al lugar donde se cruzan los caminos. En época cristiana fue el lugar elegido para el entierro de suicidas y condenados. Esta práctica parece haber surgido, no solo porque los caminos forman la señal de la cruz y hacen que el suelo sea el siguiente mejor lugar de entierro después de un cementerio debidamente consagrado, sino porque los antiguos teutones erigieron altares en los cruces de caminos en los que sacrificaban criminales Así, los cruces de caminos se consideraban antiguamente campos de ejecución. Creo que el hecho principal que motivó la elección de la localidad especial debe ser que así como un círculo domina todas las direcciones, así las encrucijadas, que apuntan al norte, sur, este y oeste, dominan todas las direcciones principales, y

el punto real de cruce. es el único punto por donde deben pasar las personas que vienen de todas direcciones.

En el funeral de un brahmán en la India, se ofrecen cinco bolas de harina de trigo y agua a varios espíritus. La tercera bola se ofrece al espíritu de la encrucijada del pueblo por donde será llevado el cadáver. Las lámparas también se colocan en los cruces de caminos. Durante el rito de matrimonio entre los Bharvāds en Gujarat, un eunuco arroja bolas de harina de trigo hacia las cuatro esquinas de los cielos, como un amuleto para asustar a los malos espíritus; y en la misma provincia, en el festival Holī, se enciende el fuego en un quadrivium. En Mumbai, siete guijarros, recogidos en un lugar donde se cruzan tres caminos, se utilizan como amuleto contra el mal de ojo. Algunas de las tribus de Gujarat, aparentemente con la intención de dispersar el mal o transmitirlo a algún viajero, barren sus casas el primer día del mes Kārttik (noviembre) y depositan la basura en una olla en el cruce de caminos.

En África, las encrucijadas se utilizan en gran medida para efectuar curas. Cuando un hombre está enfermo, el médico indígena lo lleva a un cruce de caminos, donde le prepara una medicina, parte de la cual se le da al paciente y otra parte la entierra bajo una olla invertida en el cruce de los caminos. Se espera que alguien pase por encima de la olla, contraiga la enfermedad y así alivie a la víctima original. El uso de los cruces de caminos como lugar de transmisión de enfermedades está muy extendido: existen ejemplos de la costumbre en Japón, Bali (archipiélago indio), Guatemala, Cochinchina, Bohemia e Inglaterra.

Mi pintura "Encrucijadas" simboliza un enfoque metafísico del concepto, utilizando los cinco elementos alquimistas para ilustrar cómo nuestra realidad es un tejido hecho de constantes interacciones y elecciones. Al elemento fuego se le ha dado un lugar central ya que es el catalizador entre los otros cuatro elementos (agua, tierra, aire y éter).

Evolución: ¿Entrada o Salida?

I Evolution: Entrance or Exit? Acrylic on Canvas 24 x 48' by Shaharee Vyaas (Nov 18, 2021)

Esta pintura muestra un pulpo flotando frente a las puertas de la evolución, vigilado por un shoggoth malévolo.

Un artículo científico afirma que los octópodos son en realidad extraterrestres traídos a la Tierra por meteoritos congelados. ¿Por qué el pulpo en particular? "Su gran cerebro y su sofisticado sistema nervioso, ojos como cámaras, cuerpos flexibles, camuflaje instantáneo a través de la capacidad de cambiar de color y forma son solo algunas de las características sorprendentes que aparecen repentinamente en la escena evolutiva". Esta evolución terrestre ocurrió gracias a "huevos de calamar y/o pulpo crio-preservados" que chocaron contra el océano en cometas "hace varios cientos de millones de años".

Sobre la puerta flota un shoggoth. Todo aquel que esté familiarizado con el universo Lovecraft, sabe que los shoggoths fueron una creación de los mayores para servirles como esclavos. En tal sociedad, los Mayores eran libres de perseguir sus intereses en el arte, la ciencia y la arquitectura. Sin embargo, el lado oscuro obvio de una sociedad así es que cuando uno es libre de perseguir sus propios intereses, tiene que haber un grupo de entidades presentes para realizar las tareas y el trabajo necesarios para mantener la sociedad en marcha; este trabajo fue realizado por los Shoggoths.

Si bien la esclavitud de los Shoggoths permitió que floreciera la civilización del Anciano, también fue su ruina. Parece que cuando los Shoggoths adquirieron la capacidad de reproducirse a través de la fisión, vino junto con un "peligroso grado de inteligencia accidental", que causó problemas a los Mayores. Un shoggoth puede moldearse a sí mismo en cualquier órgano o forma que considere necesario en ese momento; sin embargo, en su estado habitual tiende a lucir una profusión de ojos, bocas y seudópodos. Podría considerarse como el summum del progreso evolutivo según nuestros estándares actuales.

Como tal, no está claro si la etapa de octópodo marca el comienzo o el final de nuestro tracto evolutivo. O ambos.

Una Cosmología de la civilización: La Opera .

Era inevitable que, durante la investigación de mis propias actividades artísticas, tropezara con las obras del compositor británico Gustav Holst. Al igual que yo, encontró inspiración para su trabajo en el sistema planetario y en el Mahabharata.

Los planetas, una suite orquestal de siete movimientos escrita por Holst entre 1914 y 1916, ha sido desde su estreno hasta el día de hoy duraderamente popular, influyente, ampliamente interpretada y grabada con frecuencia y sigue inspirando a muchos compositores contemporáneos. John Williams usó las melodías y la instrumentación de Marte como inspiración para su banda sonora para las películas de Star Wars (específicamente "La Marcha Imperial").

La diferencia conceptual más importante entre mi música y la suite de Holst es que su inspiración fue más astrológica que astronómica. Mi trabajo se basa en una sonorización de las ondas electromagnéticas emitidas por los principales cuerpos celestes de nuestro sistema solar e incluye la Tierra, el Sol, Urano y Neptuno (los dos últimos aún tenían que ser descubiertos cuando Holst compuso su suite). En la ópera de Holst, cada movimiento pretende transmitir ideas y emociones asociadas con la influencia de los planetas en la psique, mientras que en mi trabajo se utilizan como metáforas para ilustrar las diferentes fases cíclicas de una civilización humana. Por eso también se llama "Cosmología de la civilización".

La mayor parte de la música de los escenarios de verso indio de Holst siguió siendo de carácter occidental, pero en algunos de los escenarios védicos experimentó con raga (escalas) de la India. En mis composiciones las variaciones en clave, ritmo y compás estaban determinadas por la fuerza, frecuencia y amplitud de las ondas electromagnéticas emitidas por los diferentes elementos de nuestro sistema solar, traducidas en una composición wagneriana, caracterizada por el uso de la repetición propulsora que incluye también una paleta de toques instrumentales idiosincrásicos y algunas duplicaciones extremas de octava alta y baja.

La ópera se divide en doce escenas, complementadas con un prólogo y un epílogo, demostrando la naturaleza cíclica de la civilización humana donde cada fase está representada por un planeta. Los planetas están agrupados en cuatro movimientos, cada uno de los cuales contiene 3 planetas, que indican el inicio, ascenso, descenso y final de cada ciclo y se denominan respectivamente tiempos de bronce, oro, plata y hierro. El prólogo y el epílogo se desbordan entre sí, indicando cómo cada final de un ciclo da origen a otro. La música está enriquecida con una narrativa que consiste en obras de poetas famosos como Keats, Byron, y muchos otros... Luego se hicieron algunas ilustraciones y se montó todo el conjunto en un video de noventa minutos, que también se exhibe en el muestra de arte.

Las Viñetas de las distintas partes del Libreto.

Primer acto.

Prólogo: El Sol.

The sun god, digital art by an unknown artist.

Érase una vez, el dios del sol reflexionó sobre su existencia y la encontró aburrida. Entonces, creó un Huevo Mundial. Cuando el huevo se engendró, dio a luz a Eris, la diosa del Caos, que hizo que el universo diera existencia. Eris abrazó el océano primigenio, del cual crecería toda la vida.

Cuando el aliento de vida se hizo fuerte y listo, el dios del sol arrojó una semilla al océano. La humanidad emergió y miró a Eris en busca de orientación. Eris tomó una manzana dorada en la que escribió "para la más bella" y la arrojó en medio de la multitud reunida. Luego se sentó y se regocijó por las luchas que estallaron entre los humanos por tomar posesión de la manzana dorada. Cuando terminó la pelea, la humanidad lloró, honrando el dolor de todos aquellos que perdieron a un ser querido. El dios del sol reconoció el dolor y sintió que el sufrimiento era una parte importante del proceso continuo de curación. Decidió que era hora de que comenzara la civilización.

1er Movimiento: Los tiempos del bronce
Escena 1: Mercurio.

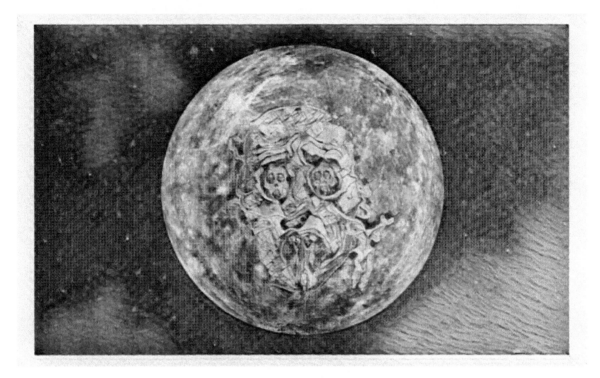

Mercury. Detail from the Painting A Cosmology of Civilization.

La civilización comenzó cuando el Huevo del Mundo engendró al mensajero de los dioses: Mercurio, el dios del comercio, la elocuencia y la comunicación.

Mercurio enseñó a la humanidad a resolver sus disputas mediante la negociación y el comercio de bienes en lugar de pelear por ellos. Pronto afirmó que algunos humanos eran mejores acumulando bienes y seguidores. Los más fuertes comenzaron a distinguirse por usar sombreros rojos, mientras que sus seguidores usaban sombreros azules.

Los sombreros rojos controlaban todos los recursos y compartían su riqueza con los sombreros azules a cambio de su servidumbre. A través de hábiles maniobras, uno de los sombreros rojos se convirtió en el sombrero rojo más grande y logró convertirse en el rey de todos.

Mientras tanto, Eris se movía entre las filas de los sombreros azules, mostrando el descontento entre ellos por la desproporcionada cantidad de riqueza que los sombreros rojos se asignaban a sí mismos mientras eran enviados a casa con lo justo para alimentar a sus familias. Los sombreros azules se rebelaron pero fueron reprimidos violentamente por los sombreros rojos y sus mercenarios. Ocurrió una revolución que hizo temblar al mundo y dado que los sombreros azules superaban en número a los sombreros rojos, la revolución terminó con la decapitación del Rey y la disolución de la clase de los sombreros rojos

Escena 2: Venus

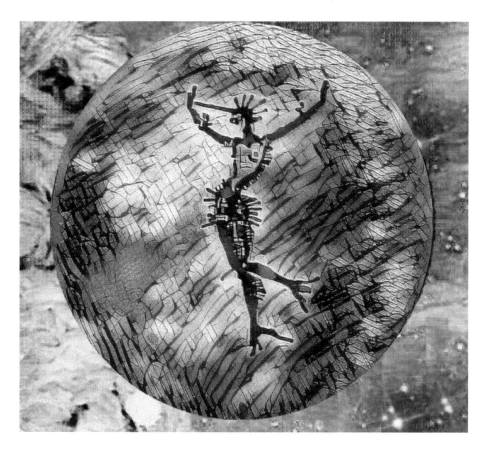

Venus. Detail from the Painting A Cosmology of Civilization

Debido a que Mercurio estaba al final de su cuerda, el huevo mundial engendró a Venus: la diosa del amor para resolver la disputa sobre una distribución más justa del pastel de la riqueza. Comenzó declarando que ya no habría rojos ni azules, sino solo violetas. Algunos morados tendrían sombreros más grandes que otros, pero eso ya no estaría determinado exclusivamente por la cantidad de riqueza que acumularan. Los sombreros violetas grandes que no eran ricos lograron convencer a los sombreros violetas grandes ricos de que les dieran a los sombreros violetas pequeños una parte más justa de la riqueza a cambio de su trabajo.

También se convocó que el nuevo gobernante sería elegido cada cuatro años por todos los morados y se llamaría El Presidente. Para asegurar que hubiera un equilibrio de poder más justo entre ricos y pobres, fue puesto bajo la supervisión de un cuerpo de legisladores electos.

Escena 3: Terra

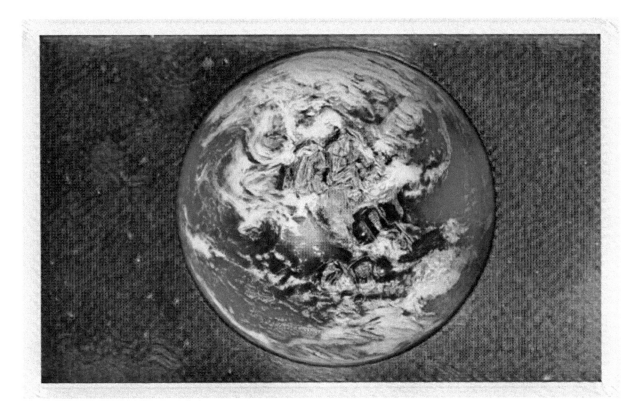

Terra. Detail from the Painting A Cosmology of Civilization

Después de que Venus consideró que su trabajo había terminado, se retiró y Mythopia prosperó bajo el gobierno de Terra: la diosa de la abundancia. Hasta que los humanos, en su arrogancia, perturbaron el equilibrio de la naturaleza mediante la tala salvaje de árboles y técnicas agrícolas mal concebidas. El suelo fértil se volvió seco e infértil, lo que abrió la puerta trasera a Eris, quien logró sembrar el descontento entre algunos que se sentían excluidos bajo el New Deal.

Se llamaron a sí mismos los sombreros negros y se encontraron superiores a los sombreros morados. Como eran minoría, los sombreros morados los ignoraron, pero los sombreros negros construyeron en secreto una máquina de guerra para alcanzar su objetivo de dominación. Con la ayuda de su máquina de guerra, comenzaron a subyugar a los sombreros morados cercanos y los obligaron a usar sombreros amarillos. Los sombreros negros confiscaron la riqueza de los sombreros amarillos y los enviaron a trabajos forzados para agrandar la máquina de guerra.

2º Movimiento: Los Tiempos Dorados.
Escena 4: Marte

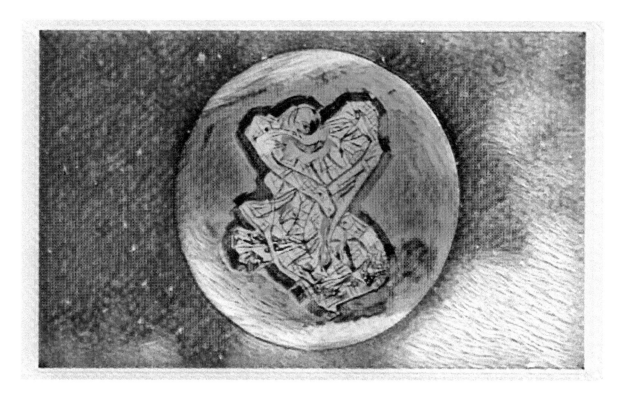

Mars. Detail from the Painting A Cosmology of Civilization

Finalmente, el presidente de los sombreros morados se percató de la difícil situación de los campesinos y de la amenaza que representaban los sombreros negros. El huevo del mundo engendró a Marte, el dios de la guerra y también un guardián agrícola.

El dios le aconsejó primero a los morados que recuperaran su fuerza antes de enfrentarse a los sombreros negros. Su presidente ordenó la construcción masiva de obras hidráulicas y reforestación para compensar las malas técnicas agrícolas que causaron la erosión del suelo fértil, pero mientras aún estaban en el trabajo, los sombreros negros atacaron por sorpresa a los morados y destruyeron la flota de guerra de Mythopia.

Mars blandió su lanza y destruyó la máquina de guerra de los sombreros negros con un enorme rayo. Por lo tanto, la guerra terminó y Marte engalanó su lanza con hojas de laurel, simbolizando una paz que se gana con la victoria militar.

Escena 5: Ceres

Ceres. Detail from the Painting A Cosmology of Civilization

Ahora que se ganó la paz, Marte cedió su lugar a Ceres, la diosa de la agricultura y la fertilidad. Mucha gente murió en la guerra y los campos habían estado desatendidos durante demasiado tiempo.

Bajo el gobierno de Ceres, la abundancia regresó a Mythopia. Los humanos aprendieron a usar la energía destructiva de Marte con fines pacíficos, y las artes y la ciencia florecieron. La civilización humana alcanzó su punto máximo y las espadas se convirtieron en rejas de arado.

Aún así, Eris logró sembrar algo de descontento en los corazones de algunos sombreros morados más pequeños porque sus hijos no tenían acceso a una educación superior, y encontraron que su trabajo no estaba suficientemente compensado. Se organizaron en sindicatos y organizaciones de derechos civiles para protestar por el firme control que los grandes conglomerados industriales y las iglesias tenían sobre sus vidas.

Escena 6: Jupiter

Jupiter. Detail from the Painting A Cosmology of Civilization

Ceres se sintió inadecuada para lidiar con este descontento y le pidió a su hermano Júpiter, el dios de los cielos y el trueno, que se hiciera cargo, ya que él era más apto para lidiar con conflictos de clases, ya que la mayoría de los otros dioses lo veían como la principal fuente de justicia. . Bajo la influencia de Júpiter, todas las instituciones educativas se abrieron a los pequeños sombreros morados y se otorgaron becas a aquellos que demostraron excelencia pero no podían pagar las tasas de matrícula.

Eris estaba pensando: "Si no puedes vencerlos, únete a ellos" y empujó a los mitópicos para que alcanzaran las estrellas. Se lanzaron varias naves espaciales para explorar los misterios del universo. Este esfuerzo alcanzó su apoteosis cuando el primer mitópico puso un pie en la luna mientras declaraba "Un pequeño paso para un hombre, un gran paso para la humanidad".

Júpiter enfureció, "Quieren robar la luz de los dioses" y cerró la puerta a la humanidad.

SEGUNDO ACTO.

3er Movimiento: los Tiempos de Plata..
Escena 7: Saturno.

Saturn. Detail from the Painting A Cosmology of Civilization

Cuando Júpiter se fue enojado, Eris logró poner sus manos sobre las llaves de la prisión donde confinaba a su padre Saturno. Saturno es el dios de la disolución y la liberación.

Saturno tomó una moda para una mujer mortal llamada Marylyn, pero ella era la amante del presidente de Mythopia. Para satisfacer a Saturno y avanzar en su propia agenda, Eris organizó el asesinato del presidente de Mythopia.

Mientras tanto, en un país lejano llamado Distopía, los sombreritos violetas derrocaron al gobierno de los grandes sombreros violetas y se llamaron a sí mismos sombreros verdes. El nuevo presidente de Mythopia los consideró una amenaza para el dominio de Mythopia y declaró la guerra a Dystopia. El gobierno de Mythopian envió un ejército para luchar contra los sombreros verdes en su propio país.

Saturno perdió su interés en la humanidad cuando la mujer mortal que amaba se suicidó.

Escena 8: Urano

Uranus. Detail from the Painting A Cosmology of Civilization

Urano se regocijó por la desgracia del hijo prodigioso que lo castró y depuso, para convertirse en el dios de la noche y los cielos. Los transbordadores espaciales de Mythopia comenzaron a explotar, limitando su programa espacial para lanzar sondas no tripuladas con fines comerciales, científicos y militares.

Los sombreritos violetas se cansaron de que los mataran en una guerra contra los sombreros verdes y no veían por qué Mythopia tenía que entrometerse en la forma en que los Dystopians querían organizar su sociedad. En protesta, algunos empezaron a llevar cintas azules en sus sombreritos morados para indicar que la guerra sólo enriquecía a los ricos mientras que los pobres eran sacrificados en guerras que servían a la política y los negocios hegemónicos de Mythopia.

A cambio, algunos de los otros sombreros morados comenzaron a usar cintas rojas para indicar su apoyo a la guerra de su país contra los sombreros verdes. Pero finalmente, la guerra comenzó a desgastar la economía de Mythopia y su fuerza laboral. Los grandes sombreros morados decidieron que era hora de dejar a Dystopia a su suerte y se retiraron de la guerra, dejando a los sombreros verdes a cargo de Dystopia.

Escena 9: Neptuno

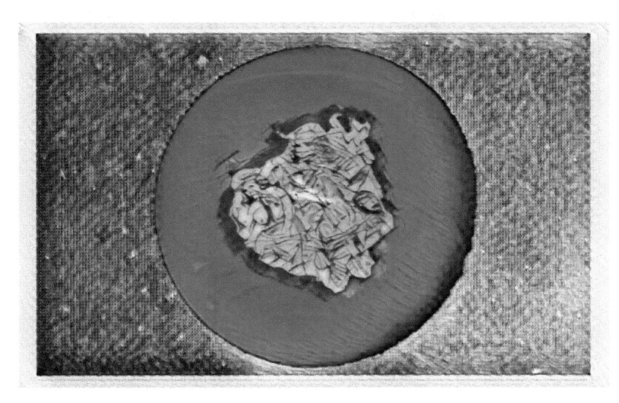

Neptune. Detail from the Painting A Cosmology of Civilization

Una severa sequía afectó a gran parte de Mythopia. Las cosechas fracasaron y muchos mitópicos perdieron sus casas y pertenencias en los grandes incendios forestales. La economía comenzó a tambalearse y surgieron disputas sobre los derechos de agua entre las ciudades y los agricultores. Surgió Neptuno, el dios del mar y los pozos de agua.

Fomentó la conciencia entre los mitópicos acerca de prestar atención al equilibrio de la naturaleza. Los grandes sombreros morados de Mythopian temían que su consejo afectara su industria y optaron por ignorarlo. En cambio, iniciaron una guerra comercial con Dystopia, quien tomó represalias boicoteando a los agricultores de soja de Mythopia.

Enfadado, Neptune comenzó a apoyar el intento de Dystopia de romper la hegemonía de la flota de Mythopia sobre los océanos. Pronto, la importación de todo tipo de materias primas a Mythopia se hizo más cara mientras más y más agricultores se acercaban al abismo de la bancarrota. Muchos sombreros pequeños de color púrpura perdieron sus trabajos e incluso algunos de los sombreros más grandes perdieron su fortuna. Eris prosperó y necesitaba poco que hacer para crear una ola de descontento. Pronto todos tiraron sus sombreros morados y comenzaron a usar nuevamente sombreros rojos y azules.

Cuarto movimiento: Los tiempos del hierro.
Escena 10: Plutón

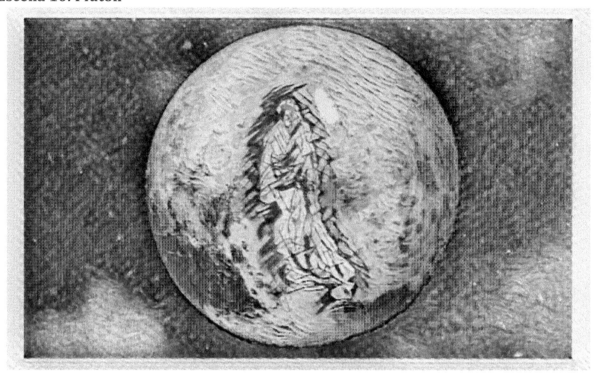

Pluto. Detail from the Painting A Cosmology of Civilization

Cuando el clima político en Mythopia se degradó y aumentaron los tiroteos masivos, Plutón, el dios del inframundo, hizo su entrada. Encontró el planeta superpoblado y su riqueza distribuida de manera desigual.

Usó su llave para abrir la puerta del inframundo. Estalló una pandemia y la ya paralizada economía de Mythopia se degradó aún más. Mucha gente murió y muchas pequeñas empresas se declararon en quiebra. Solo un par de grandes consorcios prosperaron con la crisis mientras el capitalismo salvaje resurgía. Las escuelas públicas se convirtieron en el patio de recreo de las pandillas callejeras y las instituciones de educación superior se redujeron a fábricas de títulos que solo enseñaban la prueba. La élite política de Mythopia degeneró en un par de clanes egoístas que incitaban a sus seguidores a enfrentarse violentamente.

Los ciudadanos indigentes de Mythopia llevaron sus quejas a las calles y comenzaron a saquear y saquear. Finalmente, el gobierno de Mythopia tuvo que declarar la ley marcial y enviar al ejército porque la policía ya no podía controlar a la multitud violenta.

Eris se regocijó.

Escena 11: Caronte

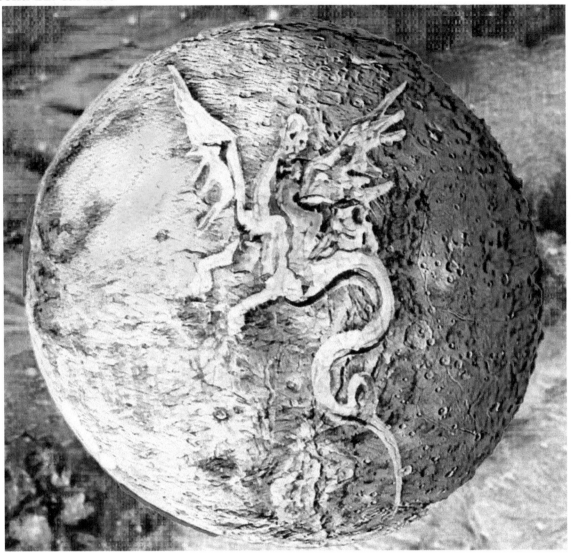

Charon. Detail from the Painting A Cosmology of Civilization

Hecho su trabajo, Plutón transfirió su mandato a Caronte, el barquero del inframundo.

Los mitópicos se cansaron de sus políticos tradicionales y eligieron a un demagogo para convertirse en su próximo presidente. Este presidente declaró que todos los males que fueron otorgados a Mythopia fueron causados por los habitantes de Dystopia. Comenzó a imponer embargos comerciales y ordenó a los buques de guerra de Mythopia que recuperaran el dominio sobre los océanos. Pronto empezaron a sonar los tambores de guerra. Pero los Dystopians estaban mejor preparados para la guerra que sus adversarios divididos, y Mythopia se enfrentaba a una derrota humillante. En un último esfuerzo por cambiar la marea que bajaba, su presidente decidió usar la Lanza que Mars había dejado atrás cuando se retiró.

Pero sin la guía de Marte, el rayo rebotó y golpeó a Mythopia. Caronte transportó los últimos restos de civilización al inframundo.

Escena 12: Eris

Eris. Detail from the Painting A Cosmology of Civilization

Eris preside sobre las ruinas de lo que queda de Mythopia.

El gobierno central de Mythopia se había derrumbado y la infraestructura del país estaba en ruinas. Solo quedaban pequeños focos de orden gobernados por los señores de la guerra locales, mientras las bandas de ladrones deambulaban por las llanuras abiertas, saqueando alimentos y los productos reutilizables restantes.

Al final, cuando Eris recuperó su trono, declama:

"Soy el caos. Soy la sustancia a partir de la cual sus artistas y científicos construyen ritmos. Soy el espíritu con el que tus hijos y payasos ríen en feliz anarquía. Soy el caos. Estoy vivo y te digo que eres libre ".

... se sienta en su trono que se cierra lentamente y se convierte de nuevo en el Huevo del Mundo elevándose hacia los cielos.

Epílogo: El sol

El huevo del mundo regresa, y el resto del panteón realiza una coreografía alrededor de Eris y Apolo.

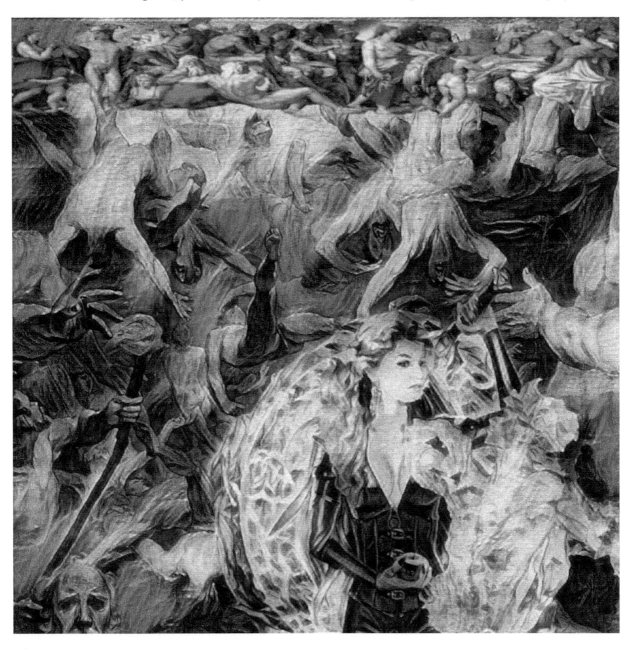

Dancing Titans. Acrylic on canvas 50 x 50 cm by Shaharee Vyaas

Es cierto sin mentir, cierto y muy cierto.

Lo que está abajo es como lo que está arriba
y lo que está arriba es como lo que está abajo
hacer el milagro de una sola cosa

Y como todas las cosas han sido y surgieron de dos por la mediación de uno:
así que todas las cosas nacen de estos dos por adaptación.

El sol es su padre,
Y Eris su madre,
el viento lo llevó en su vientre,
el mar es su nodriza.
El padre de toda la vida en el mundo entero está aquí.
Su fuerza o poder es total si se convierte en tierra.

Aparta la tierra del fuego,
lo sutil de lo burdo
dulcemente con gran industria.
Asciende de la tierra al cielo
y de nuevo desciende a la tierra
y recibe la fuerza de las cosas superiores e inferiores.

Por este medio tendrás la gloria del mundo entero
y con ello huirá de ti toda la oscuridad.

Su fuerza está por encima de toda fuerza,
porque vence todo lo sutil y penetra todo lo sólido.

Así fue creado el mundo.

De esto son y vienen adaptaciones admirables
donde de los medios está aquí en esto.

Por eso me llamo Hermes Trismegistus,
teniendo las tres partes de la filosofía del mundo entero

Lo que he dicho de la operación del Sol está cumplido y terminado,

Para dar lugar a un nuevo comienzo.

<u>Novela</u>.

La faceta literaria de este proyecto de arte quiere ilustrar el aspecto multicultural de la civilización como fenómeno, colocando la historia del Mahabharata en un contexto más contemporáneo.

El título de la novela, El Maharajagar, es un acrónimo que se acuñó a sí mismo mediante la combinación de partes de las palabras hindúes; **ma**haan (grande), **har**e (verde) y **ajagar** (dragón). El objetivo principal de esta novela es entretener al lector con una fantasía histórica: una fascinante historia épica de ambición, anarquía y poder absoluto, ambientada sobre el lienzo de América del Norte, Europa y Asia durante la Primera Guerra Mundial y la consiguiente gran depresión.

Este derivado del Mahabharata contiene varias discrepancias textuales, biográficas, temporales y topográficas durante su adaptación a una novela contemporánea, al igual que los nombres y algunos hechos derivados de la vida de personas reales en una variedad de formas a menudo inesperadas para recrear la vida y las historias de sus protagonistas.

La novela utiliza metáforas, símbolos, ambigüedades y matices que se unen gradualmente para formar una red de conexiones que unen toda la obra. Este sistema de conexiones le da a la novela un significado amplio y más universal a medida que el cuento se convierte en un microcosmos moderno presentado desde una perspectiva metafísica ficticia y puede describirse como el "método mítico": una forma de controlar, ordenar, dar forma y dar significado al inmenso panorama de futilidad y anarquía que es la historia contemporánea.

Aunque se trata de una obra de ficción, hay sin embargo tres metatemas entretejidos con la historia del Maharajagar;
• El Todo es una proyección de ondas de energía informativas moduladas por un horizonte cósmicamente en el continuo espacio-tiempo.
• La sincronicidad es un fenómeno que nos llega con un mensaje.
• El largo ahora es el único concepto de tiempo que da un significado duradero a nuestro pensamiento y, con suerte, a nuestras acciones.

Estos principios ofrecen una perspectiva desde donde puede emanar un poderoso código de conducta, transformando nuestras vidas en una nueva experiencia de libertad, felicidad y amor.

Entropía social

El sentido de la vida = 42

El pez puercoespín también se llama pez globo porque puede inflar su cuerpo tragando agua o aire, volviéndose así más redondo. Este aumento de tamaño (casi el doble verticalmente) reduce el rango de depredadores potenciales a aquellos con bocas mucho más grandes. Un segundo mecanismo de defensa lo proporcionan las espinas afiladas, que se irradian hacia afuera cuando el pez está inflado.

Me gusta más el nombre pez globo, porque me permite relacionarme con algunas características que se pueden encontrar en el comportamiento humano. Por ejemplo, el deseo de parecer más grande, más importante y una amenaza más grande de lo que uno realmente es.

He estado perdiendo un fin de semana en este proyecto de artes visuales en lugar de trabajar en la cuarta parte de mi serie. Todo surgió cuando le mostré a mi media naranja una foto de un pez globo y ella dijo: "¿No puedes hacer algo artístico con eso?".

La primera imagen que me vino a la cabeza fue el pez dorado en una pecera que ocupa un lugar destacado en "El significado de la vida" de Monty Python, por lo que no sorprende que lo primero que se me ocurrió fuera así:

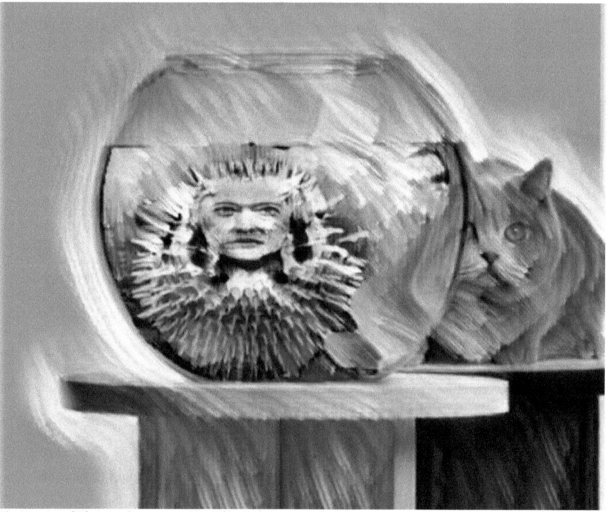

The Meaning of Life 1. Acrylic on canvas 30 x 20' by Shaharee Vyaas (2021).

Y no, ese diseño en particular no me tomó mucho tiempo. Alrededor de una hora más o menos. Es solo que desvió mis procesos de pensamiento hacia caminos inesperados que me hicieron reflexionar sobre lo que la gente cree que es el sentido de la vida. Después de reflexionar un poco, decidí que hay tres cosas por las que la mayoría de la gente parece creer que vale la pena luchar: la riqueza, la eterna juventud y el poder. La mayoría de las campañas de marketing se centran en uno, dos o los tres de estos tres temas.

En el siguiente diseño se ve a una sirena sosteniendo un frasco que contiene el elixir de la eterna juventud, que es perseguida por un tiburón. Debajo de ella se encuentra un pez globo que lleva un símbolo nazi en la boca, que simboliza la retórica megalómana de muchos políticos hambrientos de poder con sus egos inflados. Debajo de ellos tienes un monstruo marino que se parece a una morena que persigue un fajo de billetes. Debajo tienes un pez payaso malvado y sonriente. En la esquina inferior izquierda puedes ver lo que responde un pez dorado de Einstein cuando se le pregunta sobre el significado de la vida, mientras que en la esquina inferior derecha tienes un pez dorado de Tsubaki mirando desconcertado la piedra que lleva el título de esta pintura. En la parte izquierda de la pintura, se encuentra el suyo cuando yo era un par de años más joven y todavía estaba en mi fase de cabeza de martillo de ser un ser humano. Esa fue la historia de cómo el pez globo me robó el fin de semana.

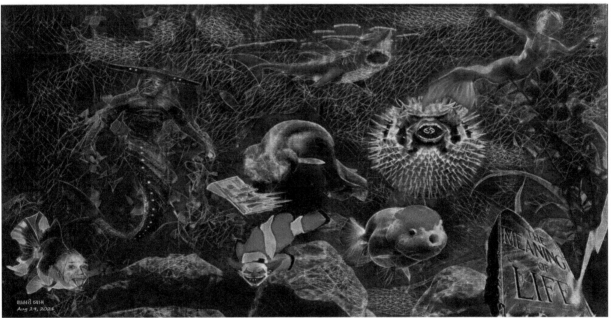

The Meaning of Life = 42. Acrylic on canvas 40 x 20' by Shaharee Vyaas (2021

Tierra de nadie

Durante la última semana de noviembre de 2021 asistí al Asian Film Festival 2021 en Barcelona. Debido a problemas prácticos de agenda, solo vi cuatro de las películas:

Cigarrillos hechos a mano

Las hadas, como dicen los mitos, son pequeñas,

• (Hong Kong): Chiu es un miembro jubilado del Cuerpo de Servicio Militar de Hong Kong del ejército británico y ahora se gana la vida a duras penas haciendo trabajos ocasionales. Mani es un traficante de drogas de poca monta que se mete en serios problemas cuando su primo le roba un alijo de drogas. Mientras huye de la organización criminal, Chiu acoge a Mani y se refugia en su apartamento. El arreglo de vivienda inusual obliga a los dos hombres a superar sus diferencias culturales y raciales.

• Fire on the Plain (China): este thriller dramático tiene lugar en China en 1997. Una serie de asesinatos azota la ciudad de Fentun. Los crímenes se detienen misteriosamente sin que las autoridades puedan encontrar al perpetrador. Ocho años después, un joven policía cercano a una de las víctimas decide reabrir la investigación a pesar de todas las consecuencias que conlleva. Sus descubrimientos interrumpen el resultado falso que había puesto fin al plan.

• Conocí a una chica (Australia): sigue la historia de Devon (Breton Thwaites), un aspirante a músico con esquizofrenia que depende de su hermano mayor, Nick (Joel Jackson) para cuidarlo. Sin embargo, cuando la esposa de Nick, Olivia (Zahra Newman) queda embarazada, hacen arreglos para que Devon se mude. En una espiral descendente, Devon es salvado por Lucy (Lily Sullivan), una chica misteriosa que es tan impulsiva y romántica como él. Después de un día juntos, se enamoran por completo. Luego, Devon hace arreglos para que Nick se reúna con ella, pero Lucy no aparece. Intentan encontrarla pero su apartamento está vacío. Nick sospecha que Lucy es una ilusión, mientras que Devon, desesperado por demostrar su cordura, descubre una nota que ella le escribió: nos vemos en Sydney. Y Devon emprende un viaje épico a través del país para encontrarla; la chica de sus sueños... que puede estar en su cabeza.

• 1990 (Mongolia): Tras la caída de la URSS, Mongolia sufre una ola de violencia, corrupción y desorden. Los ciudadanos hacen todo lo posible por sobrevivir en una era incierta dominada por el caos, la incertidumbre, la violencia... Al mismo tiempo, las influencias occidentales llegan al país y se popularizan entre la juventud.

Me impactó que la mayoría de las películas se desarrollaran en un espacio de tiempo donde el viejo orden se derrumbó, dejando a la gente desorientada y a su suerte. La mayor diferencia entre las películas que pude discernir fue entre la película australiana y las otras. Este último sigue el guión de Hollywood de un final feliz, mientras que los asiáticos no estaban tan obsesionados con un final feliz y retrataban a las personas más como son.

Por ejemplo, en las películas anglosajonas rara vez ves a un "buen" protagonista fumar, beber o mostrar un comportamiento moral ambiguo sin un arco de redención. Suelen tener un final feliz. No así en las películas asiáticas: pintan una imagen moralmente más grisácea de sus protagonistas. Los "buenos" como

los "malos". Ni hablar de que muchas veces tienen un final que no sería del agrado de un público de Hollywood: o mueren o aprovechan los hechos cometiendo algún robo, asesinato o chantaje. En resumen, en la mayoría de las películas asiáticas, los "buenos protagonistas" en su mayoría alcanzan sus objetivos deseados sacrificando sus vidas o su integridad moral.

No-Man´s-Land, indica fallas en el tiempo/espacio de la sociedad humana donde una era llega a su fin mientras se transita a otra. Las películas asiáticas que vi mostraban cómo de un lado de China colapsaba la Unión Soviética, mientras que del otro lado Occidente se estaba mudando de las regiones fronterizas de China, Hong Kong y Macao, dejando poblaciones en ambos lados del país que vivían al otro lado de esas fronteras. en un limbo social. Al mismo tiempo, la propia China hizo la transición de una economía marxista a una economía de libre mercado con todos los ángulos del capitalismo salvaje que esto implicaba.

Durante la Primera Guerra Mundial, la Tierra de nadie era tanto un espacio real como metafórico. Separaba las líneas del frente de los ejércitos opuestos y era quizás el único lugar donde las tropas enemigas podían encontrarse sin hostilidad. Encontré inspiración para este lienzo en una litografía de Lucien Jonas No Man's Land de 1927 que luego adapté a mi gusto.

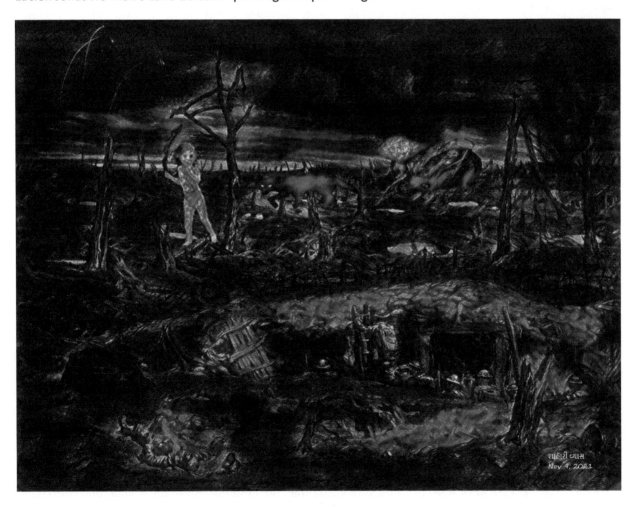

No-Man's-Land. Acrylic on canvas 48 x 64'' by Shaharee Vyaas (Dec. 09,2021)

La Avidez.

Pocos artistas visuales del siglo XX aceptaron la Revolución Industrial con tanto entusiasmo como Andy Warhol. Un evento fundamental fue la exposición de 1964 The American Supermarket, una muestra celebrada en la galería del Upper East Side de Paul Bianchini. El espectáculo se presentó como el ambiente típico de un pequeño supermercado, excepto que todo en él, desde los productos, los productos enlatados, la carne, los carteles en la pared, etc., fue creado por destacados artistas pop de la época. La

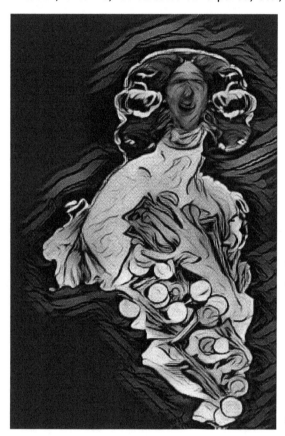

exhibición fue uno de los primeros eventos masivos que enfrentó directamente al público tanto con el arte pop como con la eterna pregunta de qué es el arte, eliminando lentamente lo hecho a mano del proceso artístico. Warhol utilizaba con frecuencia la serigrafía: sus últimos dibujos se trazaron a partir de proyecciones de diapositivas. En el apogeo de su fama como pintor, Warhol tuvo varios asistentes que produjeron sus múltiplos de serigrafía, siguiendo sus instrucciones para hacer diferentes versiones y variaciones. Algunos críticos han llegado a ver la superficialidad y comercialidad de Warhol como el espejo más brillante de nuestro tiempo, afirmando que Warhol había captado algo irresistible sobre el espíritu de la época de la cultura estadounidense en el siglo XX. A partir de ahí, podemos ver un retroceso en la cultura de hacer el arte más accesible para la sociedad en general hacia un reenfoque en su exclusividad.

Greed. Acrylic on canvas 20 x 30' by Shaharee Vyaas (2020)

Donde los artistas de los años sesenta reclamaban que sus obras deberían estar disponibles para el público en general, detecto el resurgimiento de la tendencia a hacer arte para los pocos felices que pueden permitírselo. Por lo tanto, obtiene artistas que desean enfatizar la singularidad y los aspectos artesanales de sus creaciones al posar con las herramientas tradicionales de su oficio. La mayoría de los artistas, tarde o temprano, tienen que tomar una decisión si quieren crear arte para unos pocos felices o hacer que su trabajo esté disponible para un espectro más amplio de la sociedad. Mi héroe personal en este aspecto es Alexander Rodin. Las obras más inspiradoras de Rodin rara vez están a la venta, pero el artista vende gustosamente carteles firmados con reproducciones de sus obras o las exhibe. Así es como destila una vida de su arte.

Creo que El Camino Medio de Aristóteles puede conciliar la necesidad de los artistas de ganarse la vida dignamente sin dejar de llegar con sus obras a una parte sustancial de la sociedad. Aristóteles no defiende la mediocridad. Él está abogando por una vida vivida más plenamente. Ríete de la vida, dijo Nietzsche. Aristóteles estaría de acuerdo. Pero también diría que tenga cuidado de que esa risa no se convierta en burla.

Parásitos asombrosos

En 2010, Parasite Artek formuló un "Manifiesto del parasitismo" que presenta la idea de sus actividades como parásito-artista. De acuerdo con estas ideas recogidas en el "Manifiesto", Parasite Arek vivió, trabajó y creó parasitando durante cuatro años en varias ciudades, instituciones culturales y todos los lugares de cultura. Con el tiempo, sus acciones se convirtieron en una crítica al estatus del artista en la sociedad y comenzó a crear los llamados proyectos anfitriones.

Con este espíritu, en 2012, creó una serie de actividades "Dispuestos a ayudar" implementadas en pueblos y ciudades polacas. En 2013, diseñó y completó la construcción de una casa en Elblag, una casa que es el sueño de todos los jóvenes que no tienen dinero para terrenos, materiales y constructores. Luego trabajó en varios proyectos con colectivos sociales denominados "parásitos sociales": gitanos, desempleados de larga duración o en situación de exclusión social; un taller de pintura "No ser rechazado", donde pueden trabajar personas sin hogar. En la base de esta y otras actividades está la creencia en el papel terapéutico del arte y la creencia de que las personas pueden mejorar su situación a través de él.

"The Socio-Parasitology Manifesto" de 2018 de Sabrina Muntaz Hasan mira todos los puntos de contacto como interrupciones que ejerce el parásito. Aunque la mayor parte del trabajo de Hasan se centra en temas de inmigración, sus observaciones pueden aplicarse a otros temas sociales. Según Mumtaz Hasan, todos los humanos son parásitos. El foco está en la interrupción y no en la disrupción, mirando la relación socio-parásita de manera progresiva.

Necesitas interrumpir para tener agencia
Necesitas interrumpir para volverte positivo
Necesitas interrumpir para que seas un parásito.
El Manifiesto de Socio-Parasitología por Sabrina Mumtaz Hasan

Esencialmente, la teoría de Mumtaz Hasan se centra en una relación positiva "parásito-huésped". En las relaciones biológicas entre especies, los parásitos tienen un huésped; en este caso el "parásito" es el artista, y el "huésped" es el "benefactor". El manifiesto analiza cómo el punto de interrupción, donde el parásito y el host interactúan o se "interrumpen" entre sí, es realmente beneficioso para el nuevo entorno de alojamiento.

En 2020, el Museo de Arte Moderno Kunsten en Aalborg, Dinamarca, prestó al artista Jens Haaning 534 000 coronas (~84 000 dólares) para reproducir dos de sus obras de arte más antiguas. Pero, ¿qué hizo en su lugar? Se guardó el dinero para sí mismo y cambió el nombre de la serie Take the Money and Run. Según un acuerdo escrito entre las dos partes, se esperaba que Haaning utilizara los billetes del pago para recrear dos piezas que hizo en 2007 y 2010. Las obras de arte originales representaban los respectivos ingresos anuales promedio de austriacos y daneses usando billetes en efectivo. Pero para su último, Haaning entregó dos marcos vacíos, sin billetes a la vista.

Esta historia de un artista astuto y un museo desprevenido te hará replantearte lo que el arte conceptual puede conseguirte. Haaning habitó el museo como un agente extranjero, adoptando tácticas que ofrecían estrategias prácticas y conceptuales de producción artística a través de actos de "habitación parasitaria". Aprovechó para retratar al artista como un irritante, un organismo que vive en o sobre otro organismo, extrayendo lo que necesita de su huésped sin dar nada positivo a cambio.

Desde que Marcel Duchamp presentó en 1917 Fountain, un urinario fabricado en masa que se convirtió en arte por el llamado "proceso de transubstanciación" (se convirtió en arte porque él lo dijo y se vendió en 1999 por $ 1,762,500), un largo tren de artistas parásitos ha seguido su ejemplo. . Dicho esto, la exposición Work it Out incluye obras que critican el impacto del parásito.

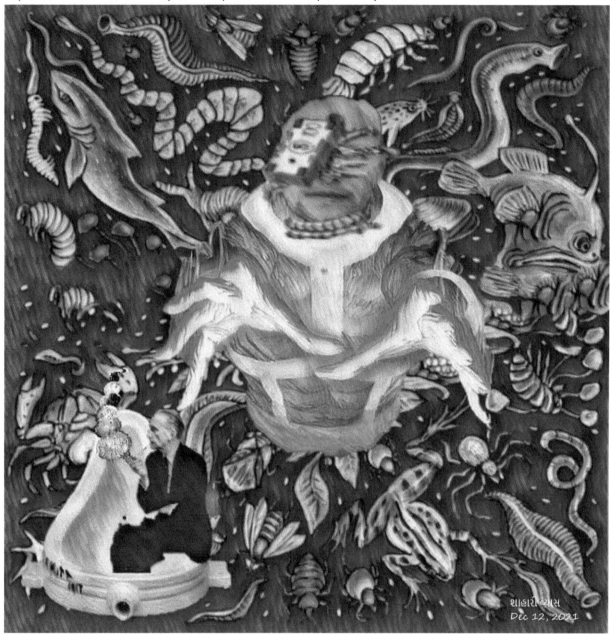

Amazing Parasites. Acrylic on Canvas 30 x 30´ by Shaharee Vyaas

La entrada gozosa de Omicron

Esta es una pintura sobre un desastre anunciado. Todos los que tenían un poco de sentido común sabían que con el comienzo de la tradicional temporada de gripe, The Bug atacaría de nuevo. Y sí, ahí tenéis su última generación que ha sido bautizada como Omicron.

Lo que realmente me pone nervioso es la cantidad de personas en los países occidentales que tuvieron muchas oportunidades de vacunarse y ahora están llenando las camas de IC. Como el sexagenario Valentin que se niega a vacunar y que yace desde octubre sobre el oxígeno en una unidad de CI. Le va mejor desde que lo sacaron del respirador, pero necesitará un doble trasplante de pulmón porque el virus le destruyó el tejido pulmonar.

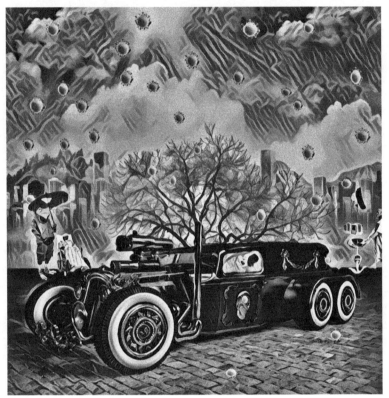

The Joyful Entry of Omicron. Acrylic on canvas 30 x 30' (Nov 30, 2021)

Mientras tanto, mi hermano no puede operarse de cáncer porque Valentin está acostado en su cama. La operación ha sido pospuesta hasta enero. Si el cáncer no se ha propagado para entonces, y si Valentin no se le adelanta para conseguir sus trasplantes. No me hagas hablar de quién pagará por la elección de Valentin de no vacunarse.

Y sí, también las personas vacunadas aterrizan en la unidad IC. En su mayoría, los ancianos y los enfermos que tienen un sistema inmunitario más débil que hace que la vacuna sea menos efectiva. La protección del 80 % no es del 100 %, por lo que las personas vacunadas aún pueden contraer Covid, pero en lo que respecta a las estadísticas, casi no hay incidencia de adultos sanos vacunados que terminan en IC o mueren a causa de Covid.

Tampoco es muy sorprendente que la mayoría de las variantes nos lleguen de países donde la tasa de vacunación es muy baja. Mientras el virus pueda circular, seguirá mutando y produciendo otras variantes. Las personas no vacunadas son productores de variantes de Covid y probablemente sea solo cuestión de tiempo antes de que el virus Covid altamente contagioso pero no muy letal (mortalidad de alrededor del 2,5 %) se fusione con una variante letal de la gripe. Como la gripe aviar H5N1, que tiene una tasa de mortalidad de un asombroso 60 %, pero por suerte no es muy contagiosa. A menos que se asocie con una variante de Covid. Cruzo los dedos para que no suceda, pero este es un caso fuerte en el que la Ley de Murphy puede ser dura.

Omicron llegó para quedarse durante el resto de la temporada de gripe. Esperemos que no sea más desagradable que su primo Delta y que nuestras vacunas resistan. Y hacer obligatoria la vacuna y condenar

a los rehusadores con sus lamentos sobre sus derechos constitucionales. Mi hermano también tiene derechos constitucionales. Si bien las estadísticas son muy precisas sobre la cantidad de personas que murieron por Covid, hay una cantidad igualmente grande de personas que murieron desapercibidas porque no recibieron la atención que necesitaban. ¿Daño colateral supongo?

Desorientado

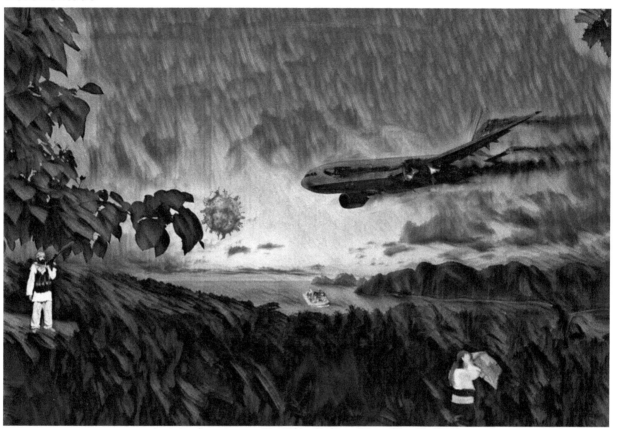

Lost. Acrylic on canvas 45 x 60' by Shaharee Vyaas (Dec 13, 2021)

Desorientado es una pintura que expresa un sentimiento muy común hoy en día. Presenta a algunos africanos que prefieren arriesgar sus vidas cruzando un mar en un sórdido y tambaleante sobrecargado que sufrir una existencia miserable en sus países de origen, el hombre árabe que no encuentra un propósito mejor en la vida que convertirse en un terrorista suicida, y la mujer occidental que busca orientación en un mapa fallido. Todo esto sucede bajo la luz de un Omega-virus que se avecina.

La inspiración de esta pintura me llegó después de una caminata por un sendero en la jungla para ver la cascada más grande de América Central en Pico Bonito en Honduras. El sendero serpenteaba a lo largo de algunos acantilados empinados y en algunos puntos tenía apenas un pie de ancho, con un profundo barranco en un lado y una pared de roca sólida empinada en el otro. Solo había un boceto rudimentario del sendero disponible que tenía que servir como guía y, por supuesto, no había señal de teléfono celular disponible para que Google Maps funcionara. Así que tenías que averiguar tu trayectoria más o menos por capricho, mientras que tenías que dedicar el 90 % de tu atención al siguiente paso que querías dar si no querías terminar como una albóndiga a los pies del acantilado o con una mordedura de serpiente.

Llegué a apreciar cómo esta caminata tenía muchas similitudes con la forma en que mucha gente tiene que maniobrar en la vida: paso a paso, con un mapa incompleto, impulsada por algún propósito vago. En

la jungla necesitas un ojo constante para no pisar una serpiente o una piedra suelta que daría a tus perspectivas de futuro cercanas un panorama muy sombrío. Se pueden encontrar similitudes en la vida de las personas que viven al margen de la sociedad: una palabra, un acto o un gesto equivocados pueden tener consecuencias profundas.

Estoy bastante seguro de que el terrorista suicida no ha nacido con un impulso destructivo innato y que los africanos que emigran al norte también preferirían quedarse con sus familiares y sus casas. Y todo eso juega contra el lienzo de una pandemia mundial con un virus que muta rápidamente hacia una variante omega.

Además, muchas personas occidentales están perdidas en un mundo cada vez más complicado en el que se necesita medio día para revisar un montón de trámites burocráticos antes de poder abordar un avión, hacer una declaración de impuestos o hacer cualquier cosa. La mayoría de los occidentales deben luchar para ganarse la vida decentemente y luego tienen que luchar para mantener sus ganancias. No muchos pueden permitirse el lujo de emprender un curso de vida a su gusto o hacer una pausa para ver a dónde los lleva el camino que están recorriendo. Muchos van a la deriva por la vida sin un mapa o una brújula decentes, con solo una vaga impresión de hacia dónde se dirigen.

Mapa del continuo espacio-temporal del planeta.

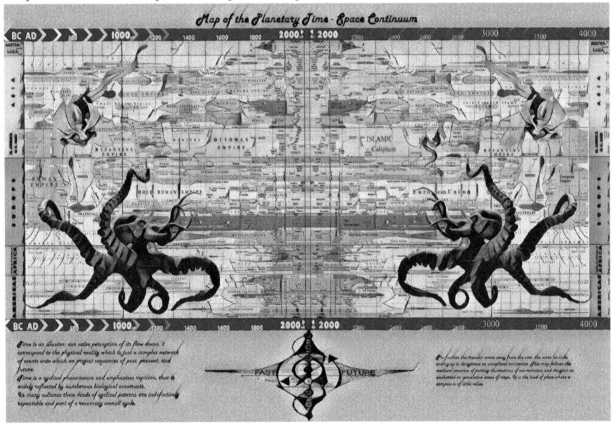

Map of the Planetary Time – Space Continuum. Mixed media on paper 20 x 30' by Shaharee Vyaas (Jan, 2022)

El jardín delantero del Edén

The Front Yard of Eden. Acrylic on canvas 24 x 48' by Shaharee Vyaas (Dec 17,2021)

Después de un engorroso tracking llegué al centro de mi universo artístico. Para llegar al jardín delantero del Edén, los curiosos exploradores deberán abandonar las rutas turísticas habituales y estar dispuestos a hacer una caminata de 200 km por tierra desde el aeropuerto internacional más cercano, seguida de un viaje en barco de 40 minutos.

Como el nombre y la imagen indican, es un lugar hermoso, pero también que se come a los descuidados. La cocaína y el alcohol son baratos y abundantes: la tentación es una locura. Conozco a muchos expatriados que han encontrado una tumba temprana debido al abuso de sustancias.

Y luego están los bienhechores que llegan aquí con una caja de jabón bajo el brazo para predicar a Jesús, la democracia, la ecología y la justicia desde los muros de sus torres de marfil. Son tolerados mientras distribuyen dinero y otras golosinas, pero los lugareños los expulsan tan pronto como comienzan a interferir con la política, las costumbres o las creencias locales.

Otra categoría consiste en los que sufren de una crisis de la mediana edad, los obreros jubilados, los veteranos de guerra desilusionados, etc..... Vienen aquí y recogen a una joven en la firma que creen que se siente atraída por su madurez masculina, para descubrir que al final solo fueron percibidos como una billetera ambulante y terminaron como moscas de bar.

No hay paraíso sin serpientes, pero para aquellos que logran evitar las trampas obvias, este lugar puede ser una experiencia muy gratificante. Su belleza es inspiradora, la gente amable (siempre y cuando respetes los límites mencionados anteriormente), y el clima es agradable durante todo el año si no tienes en cuenta la temporada de lluvias con algún huracán ocasional (el último grande fue hace como 25 años: la gente que Ya eres lo suficientemente mayor todavía habla de eso, pero el 50% de la población no califica, y piensa que es un despotricar de los viejos).

La inundación (presentación para exposición junio 2022)

Como parte del Festival de Cine Finger Mullet y curada por estudiantes del curso de Estudios Curatoriales de Flagler College, esta exposición se centrará en el trabajo que visualiza, registra, representa e investiga el presente y el futuro de un mundo parcialmente sumergido. Desde futuros imaginarios hasta las consecuencias sociales y económicas reales del cambio climático, la exposición aspira a nuevas formas de ver y comprender las costas, los cambios de marea, el desplazamiento, las infraestructuras sumergidas y otras inundaciones.

Las observaciones meteorológicas indican que nuestro clima está cambiando. No se puede debatir las observaciones.

Lo que se puede debatir es la causa del cambio climático y su posible impacto. ¿Es el cambio climático un fenómeno cíclico que se extiende a lo largo de los siglos? ¿Está este proceso influenciado o acelerado por las actividades humanas? ¿Es una combinación de ambos? ¿Qué tan rápido está cambiando el clima y cuál será su impacto? Eso puede ser tema de debate.

Hay fuertes indicios de que los cambios climáticos son eventos recurrentes.

Todos los que prestaron atención en la clase de historia, deben haber oído hablar de la Edad de Hielo. Las Edades de Hielo comenzaron hace 2,4 millones de años y duraron hasta hace 11.500 años. Hace unos 10.000-12.000 años, la mayoría de los grandes mamíferos de la Edad del Hielo se extinguieron.

Lo curioso de las glaciaciones es que la temperatura de la atmósfera terrestre no se mantiene fría todo el tiempo. En cambio, el cambio climático cambia entre lo que los científicos llaman "períodos glaciales" y "períodos interglaciares". Los períodos glaciales duran decenas de miles de años. Las temperaturas son mucho más frías y el hielo cubre una mayor parte del planeta. Por otro lado, los períodos interglaciares duran solo unos pocos miles de años y las condiciones climáticas son como las de la Tierra hoy. Estamos en un período interglaciar en este momento. Comenzó al final del último período glacial, hace unos 10.000 años. Los científicos todavía están trabajando para comprender qué causa las edades de hielo y discutir el impacto de las actividades humanas en estos cambios.

La historia humana y el folclore están plagados de relatos de cambios climáticos repentinos: el diluvio bíblico que hizo que Noé construyera su arco y el relato de Platón sobre la ciudad de la Atlántida que desapareció en el mar se encuentran entre las leyendas más conocidas. Noah construyó un arco lleno de material que necesitaría para empezar de nuevo. La ubicación de la Atlántida fue un misterio durante mucho tiempo, hasta que unos científicos localizaron en las vastas marismas del Parque de Doña Ana, en el sur de España, un dominio de múltiples anillos en unas marismas, inundado por un tsunami hace miles de años. Los residentes atlantes que no murieron en el tsunami huyeron tierra adentro y construyeron nuevas ciudades allí. Estos cuentos contienen indicios de las formas anteriores en que las personas lidiaron con un cambio climático repentino.

Debido a que los cambios climáticos pueden durar milenios, la idea de que las actividades humanas podrían influir en ese ciclo parecía descabellada. Hasta la década de 1820, el matemático y físico francés Joseph Fourier propuso que la energía que llega al planeta en forma de luz solar debe equilibrarse con la energía que regresa al espacio, ya que las superficies calentadas emiten radiación. Pero parte de esa energía, razonó, debe mantenerse dentro de la atmósfera y no regresar al espacio, manteniendo la Tierra caliente. Propuso que la delgada capa de aire de la Tierra, su atmósfera, actúa como lo haría un

invernadero de vidrio. La energía entra a través de las paredes de vidrio, pero luego queda atrapada en el interior, como un invernadero cálido.

Este efecto invernadero está en el centro del debate sobre cómo la contaminación por CO_2 de la atmósfera está provocando un aumento anormal y pronunciado de las temperaturas en todo el planeta.

El toro y el oso es una pintura que ilustra ambos lados del debate. Por un lado, los lobbies industriales establecidos y sus accionistas, por otro, las consecuencias ambientales de sus acciones.

Luego tienes el crecimiento logarítmico de la población del planeta. Con la tasa de crecimiento actual, estamos viendo una población mundial de 12 mil millones de consumidores para 2050. Por lo tanto, el país más poblado del mundo, China, tuvo que introducir una política de hijo único porque no había suficiente tierra agrícola para alimentar. su población. Mientras tanto, los demógrafos están gritando pesimismo sobre la pirámide de edad invertida en China, mientras que es solo un ejemplo que todo el mundo debería seguir. Debemos deshacernos urgentemente de nuestra obsesión por el crecimiento y centrarnos en cambio en la sostenibilidad. La sobrepoblación es la fuerza impulsora detrás del aumento de las emisiones de CO_2.

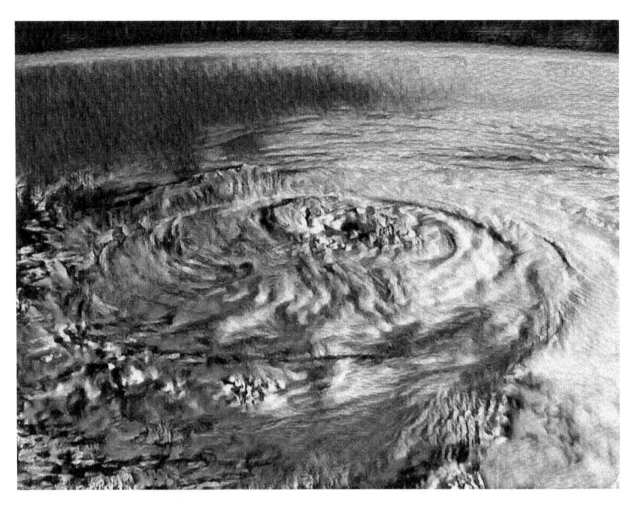

El vals de Neptuno y Catarina sobre Nueva Orleans nos da una idea de cómo el cambio climático influirá en nuestra futura costa.

¿Te imaginas lo que sucederá en el futuro cercano cuando 400 000 personas tengan que mudarse río arriba en un corto plazo? Es seguro decir que Catarina fue solo un disparo de advertencia para los problemas que se avecinaban.

El aumento de las temperaturas no solo provoca el derretimiento de los casquetes polares y el aumento del nivel del mar, sino que también es responsable de la desertificación de grandes extensiones de tierras que antes eran fértiles. La población mundial crece, mientras que el acceso al agua dulce se reduce.

Pistolas y amapolas

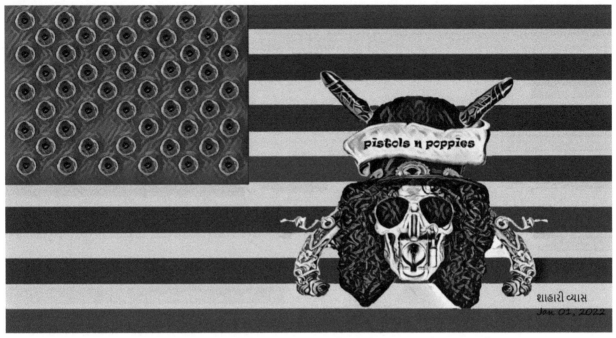

Pistols n Poppies, Acrylic on canvas 24 x 48´by Shaharee Vyaas (Jan 1, 2022)

A menudo pensamos que Freud sugirió que todo puede interpretarse en el contexto de la sexualidad, por lo que la imagen de disparar balas a través de un cañón cilíndrico es difícil de ignorar. Esto es especialmente cierto cuando reconocemos que la mayor parte de la violencia armada y casi todos los casos de tiroteos masivos son perpetrados por hombres. Pensar de esa manera parece ser consistente con la observación de que la violencia armada entre hombres, especialmente en el contexto de tiroteos masivos donde los perpetradores son en su mayoría blancos, a veces se trata de compensar los sentimientos de impotencia con fantasías de venganza que a menudo terminan en suicidio. o que el perpetrador sea asesinado por la policía. Salir con una explosión, por así decirlo.

Las flores rojas de amapola representan consuelo, recuerdo y muerte. Asimismo, la amapola es un símbolo común que se ha utilizado para representar todo, desde la paz hasta la muerte e incluso simplemente el sueño. Desde la antigüedad, las amapolas colocadas en las lápidas representan el sueño eterno.

Haz que Rusia vuelva a ser grande.

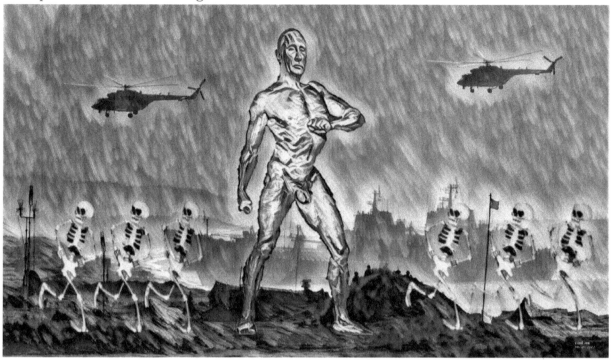

Haz que Rusia vuelva a ser grande. Acrílico sobre lienzo 64' x 36' de Shaharee Vyaas (2022)

Esta pintura presenta al presidente ruso Vladimir Putin como el Gran Pacificador que se fijó como objetivo desnazificar a Ucrania a toda costa y enviar a su población adoctrinada a campos de reeducación en Rusia para que puedan ser conscientes de sus falsas creencias y se den cuenta de que no existe un futuro. para su país si persisten en su ideología equivocada. Para sus líderes fascistas sionistas queda una Solución Final: el exterminio. Solo así habrá paz..

Asimilación.

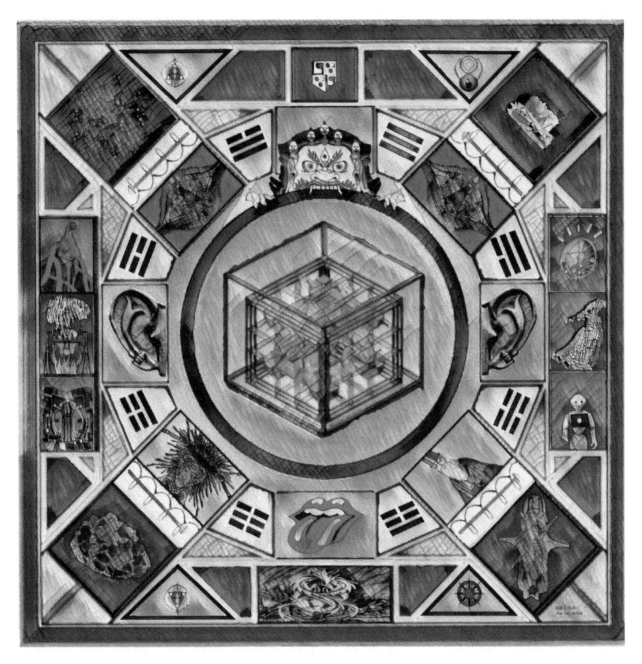

Assimilation. Acrylic on canvas 60' x 60' by Shaharee Vyaas (Jan 16, 2022)

Esta pintura tiene como tema el campo de tensión entre la individualidad y la asimilación cultural. Si bien es un hecho generalmente aceptado que el progreso de la civilización es un proceso de asimilación, se debe concluir que inevitablemente va a existir un campo de tensión entre el progreso y el multiculturalismo.

El mejor ejemplo que me viene a la mente para ilustrar esto viene de la serie Star Trek y se llama The Borg. Los Borg son organismos cibernéticos (ciborgs) vinculados en una mente de colmena llamada "el

Colectivo". Los Borg cooptan la tecnología y el conocimiento de otras especies alienígenas al Colectivo a través del proceso de "asimilación": transforman por la fuerza a seres individuales en "drones" inyectando nano-sondas en sus cuerpos y aumentándolos quirúrgicamente con componentes cibernéticos. El objetivo final de los Borg es "lograr la perfección".

Cuando se trata del progreso de la civilización, "lograr la perfección" probablemente estaría en lo más alto de la lista. Existen muchos proyectos sociales donde la gente ha estado experimentando con ideas utópicas para crear una comunidad perfecta. Hay utopías socialistas, capitalistas, monárquicas, democráticas, anarquistas, ecológicas, feministas, patriarcales, igualitarias, jerárquicas, racistas, de izquierda, de derecha, reformistas, de amor libre, de familia nuclear, de familia extendida, gay, lesbianas y muchas más. [Naturismo, cristianos desnudos, ...] El utopismo, argumentan algunos, es esencial para la mejora de la condición humana. Pero si se usa incorrectamente, se vuelve peligroso. La utopía tiene aquí una naturaleza contradictoria inherente.

Después de la asimilación por parte del Borg, la raza y el género de un dron se vuelven "irrelevantes". ¿Le suena eso a alguien? Lo extraño es que la mayoría de las personas de pensamiento liberal también promueven la diversidad cultural, pero al mismo tiempo quieren rechazar de estas culturas todos los aspectos que entren en conflicto con la igualdad racial o de género.

Es un rompecabezas difícil de resolver. Es claro que la cultura occidental es en esta instancia el modelo de civilización dominante y que otras culturas han absorbido enormes porciones de sus realizaciones, pero lamentablemente también gran parte de las fallas que son inherentes a esta cosmovisión.

La comida rápida, la oralidad secundaria a través de la adicción a la televisión, el derroche de los recursos naturales, un sistema económico que depende peligrosamente del crecimiento continuo, un sistema político democrático dominado por un par de clanes egoístas, ...

La civilización es un proceso circular y en este caso se mueve hacia una recalibración donde diferentes culturas comienzan a cuestionar abiertamente la superioridad del modelo cultural occidental sobre sus propios valores tradicionales (mejorados).

Estos temas están en la base de la pintura "Asimilación" (acrílico sobre lienzo 30' x 30'). En el centro de la pintura encuentras un cubo, que es mi versión del Borg, un mecanismo metafísico que asimila las diferentes culturas hacia la "perfección". Este cubo está rodeado por un círculo dominado por Lord Yama, el dios hindú de la muerte y la justicia, el máximo asimilador. El siguiente anillo representa la rueda del cambio que simboliza el aspecto circular y multicultural del proceso civilizatorio. En los márgenes de la pintura, he representado algunos aspectos de la evolución actual de la civilización. También he utilizado la metáfora del ciclotrón para demonstrar cómo la tecnología es uno de los motores de la asimilación, junto con la difusión del concepto de comida rápida y la expansión del internet.

El tiempo en el arte moderno (ensayo)

El tiempo es uno de los bienes más comunes de cualquier obra artística. Sin embargo, también es uno de los ingredientes menos comprendidos. El arte existe tanto en el tiempo como en el espacio. El tiempo implica cambio y movimiento; el movimiento implica el paso del tiempo. El movimiento y el tiempo, ya sean reales o ilusorios, son elementos cruciales en el arte, aunque no seamos conscientes de ello. Una obra de arte puede incorporar movimiento real; es decir, la obra de arte misma se mueve de alguna manera. O puede incorporar la ilusión de, o movimiento implícito.

Para aquellos que estén interesados en saber más sobre el fenómeno El tiempo en el arte, les puedo recomendar mi ensayo.

Longitud de impresión 117 páginas
Idioma: inglés
La versión Kindle está disponible de forma gratuita para las personas con una suscripción a Kindle Unlimited.
El costo de compra de la versión kindle es de $ 2.99 (ASIN: B09K43W17R) y la versión impresa cuesta $ 19.99 (ISBN 9781737783220).

La imagen de portada consiste en una readaptación del cuadro de Dalí "La perseverancia de la memoria".

Otras obras expuestas.

Círculo de la Vida de Camille Dela Rosa

Tres temas se presentan secuencialmente en la siguiente pintura, acertadamente titulada "Ciclo de la vida", como para recordarnos uno de los temas esenciales de esta exposición. La ciencia nos ha demostrado la conservación de la materia y la energía. La vida misma debe devorar la vida para vivir y volver a vivir. Elementos como las criaturas enroscadas que comen carne, el predecesor del hombre que se come al hombre que se come al reptil y las fauces de los tiburones que consumen al hombre que consume su cerebro, todos repiten la misma historia. Realmente no se puede destruir lo que ha sido creado. Solo la transformación, y por lo tanto la conservación, sigue siendo la única acción.

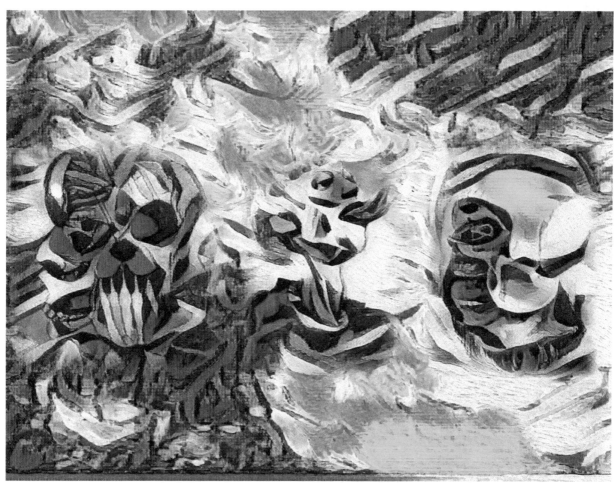

Circle of Life. Acrylic on canvas 50 x 40 cm by Camille Dela Rosa (2009).

El cerebro global de Mike Lee.

El artista comentó en su sitio web: "Este gráfico es, con mucho, el más complejo. Utiliza más de 5 millones de bordes y tiene un recuento estimado de 50 millones de saltos. Produciremos más mapas como este a diario. Aún tenemos que corregir el sistema de color, pero todo a su debido tiempo ".

El cerebro global es una visión futurológica inspirada en la neurociencia de la red de tecnología de la información y las comunicaciones planetarias que interconecta a todos los seres humanos y sus artefactos tecnológicos. A medida que esta red almacena cada vez más información, asume cada vez más funciones de coordinación y comunicación de las organizaciones tradicionales y se vuelve cada vez más inteligente, desempeña cada vez más el papel de un cerebro para el planeta Tierra.

Poster 50 x 40 cm by Mike Lee, Classic OPTE Project Map of the Internet 2005, Source: www.opte.org/maps/

Graph Colors:
Asia Pacific - Red
Europe/Middle East/Central Asia/Africa - Green
North America - Blue

Latin American and Caribbean - Yellow
RFC1918 IP Addresses - Cyan
Unknown - White

Gravedad cuántica.

La gravedad cuántica trata de reconciliar la hermosa descripción geométrica del espacio y el tiempo establecida en la teoría de la relatividad general de Einstein con la idea de que toda la física en su nivel más fundamental debe describirse mediante leyes cuánticas del movimiento.

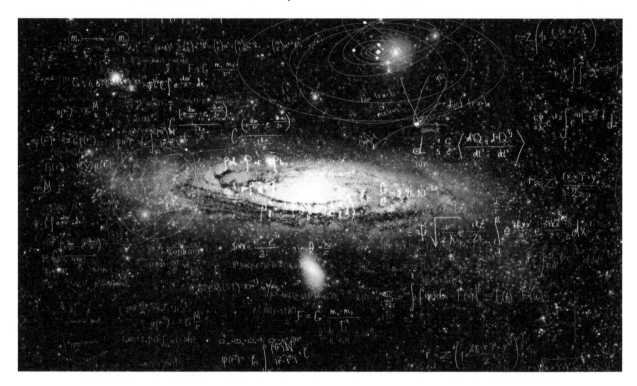

Poster of 62 x 34 cm by unknown artist

"Rebirth" de IKEDA Manabu

se originó en el desastre del Gran Terremoto del Este de Japón de 2011. El artista utiliza sus capacidades expresivas para representar en yuxtaposición la existencia continuamente recurrente de desastres en todo el mundo y para ilustrar con un estilo ligero e imaginativo la relación entre desastres y humanidad. Rebirth es una obra de arte inspiradora porque nos recuerda que las catástrofes despejan a veces el camino para trazar una línea bajo el pasado y empezar de nuevo de una manera completamente diferente, reinventándonos adquiriendo nuevas habilidades o experiencias.

La espiral del tiempo de la naturaleza de Pablo Carlos Budassi

La historia de la naturaleza desde el Big Bang hasta la actualidad se muestra gráficamente en una espiral con eventos notables anotados. Cada mil millones de años (Ga) está representado por 90 grados de rotación de la espiral. Los últimos 500 millones de años están representados en un tramo de 90 grados para obtener más detalles sobre nuestra historia reciente. Algunos de los eventos representados son el surgimiento de estructuras cósmicas (estrellas, galaxias, planetas, cúmulos y otras estructuras), el surgimiento del sistema solar, la Tierra y la Luna, eventos geológicos importantes (gases en la atmósfera, grandes orogenias, periodos glaciares, etc.), aparición y evolución de los seres vivos (primeros microbios, plantas, animales, hongos), evolución de especies de homínidos y acontecimientos importantes en la evolución humana.

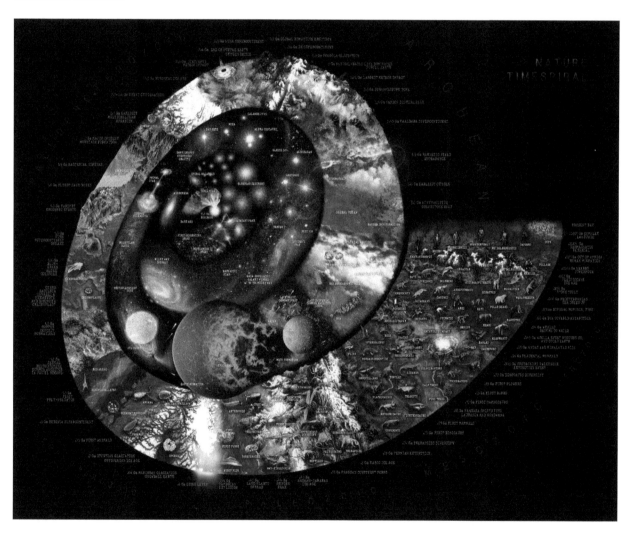

Poster 50 x 40 cm by Pablo Carlos Budassi. This graphic shows in a spiral a summary of notable events from the Big Bang to the present day. Every billion years (Ga) is represented in 90 degrees of rotation of the spiral.

78

Temas diarios con enfoque en un artista diferente.

Día 0: El Big Bang y el Universo por Corina Chirila

Corina nació en 1986 en Bucarest. En el año 2000, cuando tenía casi 14 años, animada por sus deseos y pasiones interiores, comenzó a dibujar y pintar inspirada en los poemas de Mihai Eminescu.

Ella comentó sobre esta pintura en su sitio web, "El otro día trabajé en una pintura inspirada en el poema Letra 1 de Mihai Eminescu y le saqué la cabeza al poeta y la vela en la que sopla con pestañas cansadas dejando solo la imagen del universo. ".

Sitio web: https://desenepicturi.com/galerie/

Día 1: La pirámide azul de Mercurio por Victor Filippsky

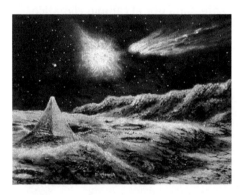

Víctor trabajó casi toda su vida como artista, pero su principal pasión es el arte fantástico. Quiere mostrarle a la gente que son la parte más pequeña del Universo, a la que le debemos la vida, y mostrar los mundos a los que es poco probable que lleguemos alguna vez, pero nuestra imaginación nos permite movernos alrededor de ellos. Víctor trabaja actualmente en torno al tema Filosofía del espacio.

La filosofía del espacio y el tiempo es la rama de la filosofía que se ocupa del carácter del espacio y el tiempo.

El espacio es la extensión tridimensional ilimitada en la que los objetos y eventos tienen posición y dirección relativas. El espacio físico a menudo se concibe en tres dimensiones lineales, aunque los físicos modernos suelen considerarlo, con el tiempo, como parte de un continuo de cuatro dimensiones ilimitado conocido como espacio-tiempo.

Más de sus obras se pueden descubrir en https://www.facebook.com/victor.filippsky/photo

Día 2: Venus en otro planeta por Philippe Fargat.

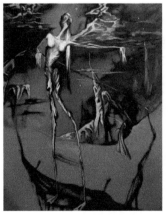

Philippe Farhat es un artista nacido en Beirut el 30 de marzo de 1986. Está viendo el arte como un espejo de nuestro espíritu, reflejamos la realidad de la vida de diferentes maneras y formas. Dice, "el arte es lo real de lo irreal y el sabor de la vida… una palabra ilimitada". Sus temas recientemente fueron sobre la humanidad, sueños de lo invisible, escuchar los sonidos del silencio, oler el poder del universo, ver lo invisible como lugares extraños o humanos diferentes en otros planetas. Lo describe como "la pura realidad intocable del universo, la humanidad y la vida … detectando los detalles en esa enorme oscuridad y los rasgos en las luces compongo mis obras de arte a partir de estas extrañas cosas espirituales de muchas formas surrealistas en un gran contraste de tamaños y colores ". Puedes encontrar más de su arte en

https://www.instagram.com/farhatphilippe/

Día 3: El problema de la Tierra por Natasha Burbury

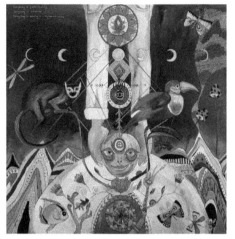

Natasha Burbury, una bella artista con sede en Sydney influenciada por las tendencias de los años sesenta y setenta, se clasifica a sí misma como una artista simbólica alucinatoria. Ella evoca mundos extraños que comparten sus preguntas más profundas sobre sí misma y cómo esto la conecta con el paisaje natural.

Actualmente está trabajando en una colección "Una última oportunidad" que hace preguntas sobre los efectos de la variabilidad de la temperatura y su participación en la extinción. ¿Y qué podemos hacer realmente ahora para revertir nuestras acciones? Usar la pintura como un reflejo de lo suyo, así como la codicia humana universal, así como un grito para que los humanos den un paso adelante para crear un cambio. Cada pintura con la vida silvestre entrelazada a lo largo de la que se ha visto afectada por el cambio climático.

Sitio web: www.natashaburbury.com

Día 4: Marte y más allá de Oskar Krajewski

Oskar OK Krajewski, nació y estudió en Polonia, vive y trabaja en Londres, Reino Unido desde 2002, y es director artístico en Art of OK. Sus esculturas están hechas principalmente de materiales reciclados como juguetes no deseados, piezas de computadoras viejas y objetos de uso diario.

Esta imagen es una foto de una instalación que expuso en Mars and Beyond. La vasta experiencia de inmersión tuvo lugar en cinco pisos del emblemático Bargehouse de Londres y exploró a los humanos ahora y en el futuro. La exposición examinó la ciencia de nuestro planeta y presentó imaginativos futuros alternativos.

El acontecimiento fusionó dos temas críticos del siglo XXI:

En primer lugar, el catastrófico aumento del calentamiento global, la deforestación, la extinción de especies animales y la contaminación plástica en nuestros océanos; y en segundo lugar, el resurgimiento de la carrera espacial.

Ambientada a fines del siglo XXI, "Mars & Beyond" miró hacia atrás en el tiempo hasta el año 2020. Creando una perspectiva a través de la lente artística desde la cual considerar soluciones para el estado actual de nuestro planeta.

Se puede encontrar más de su trabajo en el sitio web del artista. http://artofok.com/

Día 5: El regreso de Ceres por Élise Poinsenot

Elise Poinsenot es una terapeuta de arte y psicopráctica relacional, entrenada en el movimiento de la terapeuta de arte. Da la bienvenida a niños, adolescentes, adultos y personas mayores en su práctica de psicoterapia. La arteterapia está dirigida a todas las personas con sufrimiento psíquico, como depresión, ansiedad, adicciones o pérdida de sentido, y aquellas que deseen crear plenamente su futuro.

Cuando Proserpina está con Plutón (su secuestrador y violador) la tierra es estéril y fría, y cuando regresa con su madre, Ceres derrama las bendiciones de la primavera para dar la bienvenida a casa a su amada hija.

Sitio web:https://www.elisepoinsenot.com/

Día 6: Los ojos de Júpiter por Walter Idema

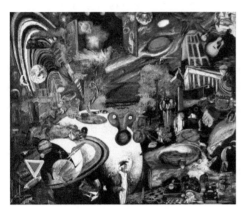

El arte de Walter presenta fondos fantásticos, habitados por personajes fantasmagóricos, tanto humanos como de otro tipo, y todos en capas de colores translúcidos y vibrantes que te piden que lo despegues y eches un vistazo a lo que hay más allá.

No hay muchos detalles biográficos disponibles sobre Walter, aparte del hecho de que quedó huérfano a una edad temprana, se recuperó recientemente de una enfermedad grave y también es un escritor y músico activo. Vive en Spokane (EE. UU.). Más obras de Walter se pueden encontrar en

https://www.artpal.com/walteridema

Día 7: "Saturno | Adán | Las mentiras son más verdad" por Adam One.

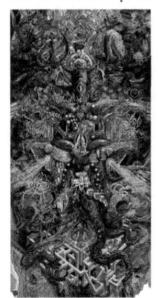

Esta pintura es parte de la serie "Sublimación planetaria". La serie se inició en 2019 y aún se está explorando actualmente.

El trabajo de Adam One se deriva de una comprensión profunda de la forma y la función, y de un interés activo en las cuestiones de la existencia humana a través de la evolución espiritual. Sus piezas nacen del subconsciente y son amalgamaciones extremadamente caóticas de temas e historias arquetípicas. Con la intención de ser siempre cambiantes y reveladoras, sus piezas atraen la mente de uno para cuestionar el mundo que lo rodea y mirar todo con una nueva perspectiva. Filosófica y espiritualmente, Adán encuentra inspiración en los símbolos de la Teosofía, la Cosmogonía, la Alquimia, el Hermetismo y el Gnosticismo. Es a partir de esta base que construye su propia visión del cosmos. Trabajando conceptos antiguos en imaginaciones futuras.

Sitio web: https://symprez.com/

Día 8: GAIA Y URANO por Selim Güventürk

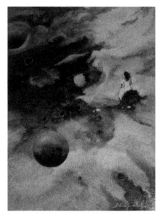

El pintor, nacido en 1951, radicado en Ankara, realiza sus obras solo con los dedos, sin equipos como pinceles y espátulas. Traslada a su lienzo temas como la naturaleza, el comportamiento humano, la mitología, el amor y la libertad.

Selim no tiene su propio sitio web, pero tiene presencia en Facebook en

https://www.facebook.com/people/Selim-G%C3%BCvent%C3%BCrk/1476221491

Día 9: La ira de Neptuno de Felipe Posada.

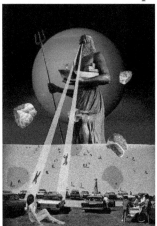

Felipe Posada es un artista visual, diseñador y director creativo de Brooklyn, Nueva York. Mi trabajo de Surreal Collage está influenciado por temas que me impactaron cuando era niño. Algunos de esos temas los he seguido explorando cuando me convertí en adulto. Mi curiosidad por la metafísica, las realidades paralelas, etc., todo ello combinado con mi pasión por combinar imágenes con sentido estético y rítmico para crear composiciones que reflejen formas alternativas de la realidad. Creo que las imágenes y los símbolos, si se usan correctamente, tienen el poder de trabajar directamente en el inconsciente colectivo de los hombres. Y ahí es donde quiero dejar mi huella.

Sitio web:https://theinvisiblerealm.com/info

Día 10: ¡Reincorpora a Plutón! Por Phil Clarke

Declaración del artista: En esta imagen, vemos a un hombre solo en el Universo. Está avanzando con determinación, un chamán, tal vez un hombre de tela. Pero no, mirando más de cerca, vemos que es Keith Richards, legendario guitarrista e intérprete de los Rolling Stones.

A pesar de su imagen de chico malo, Keith es un pensador profundo. Ha visto las últimas imágenes de Plutón de la sonda espacial New Horizons, y quiere saber por qué Plutón tiene un corazón claramente visible en su superficie redonda, pero todavía no se le permite ser un planeta. Keith respeta la ciencia más reciente, pero está pensando: "¿No podrían nuestros científicos, solo por esta vez, demostrar que también tienen corazón y restablecer a Plutón?" ... Estoy de acuerdo con Keith en esto.

El artista australiano Phil Clarke (nacido en 1958) utiliza el surrealismo, el arte pop y las imágenes de los medios para retratar la vida moderna. Combina la naturaleza y la tecnología en una visión poética que explora temas de desafío ambiental, blanqueamiento de corales, especies en peligro de extinción, justicia social, pérdida de hábitat, energías renovables y sentido común.

Sitio web del Artista : http://artistphilclarke.com.au/

Día 11: Caronte, por Chumakov-Orleansky Vladimir.

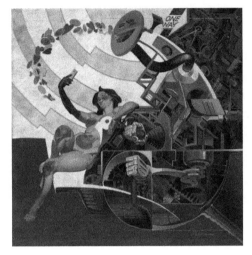

Este artista nació en 1962 en Moscú, donde aún vive y trabaja. Caronte, el portador de los muertos, normalmente recibe su tarifa al final del viaje recuperando una moneda colocada en la boca del viajero. Con esta pintura, el artista implica que todos morimos hace mucho tiempo en nuestros teléfonos y nuestros dispositivos, y que el Caronte electrónico ya nos está transportando sobre el río Estigia.

Sitio web:http://www.vladymyr.ru/

Día 12: Eris de Carne Griffiths

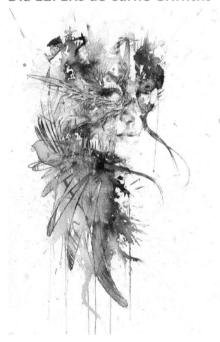

Carne Griffiths es un artista cuyo trabajo explora formas humanas, geométricas y florales, en una combinación de traducción literal y abstracta y en respuesta a imágenes y situaciones encontradas en la vida cotidiana.

Mientras trabaja con varios medios inusuales como el brandy, el vodka y el whisky, es el té el que se ha convertido en la marca registrada de Carne Griffiths en el mundo del arte. el té le da a su trabajo la paleta de colores cálidos y la textura rica por la que es conocido.

Sitio web: https://www.carnegriffiths.com/

Día 13: Vagabundos: Astrología de los Nueve. Un álbum de música de SPECTRAL LORE y MARE COGNITUM.

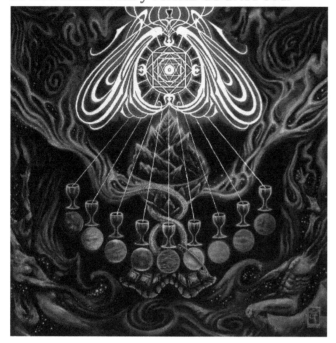

Cover design by Elijah Tamu

Con base en Atenas (Grecia), estos veteranos de innumerables lanzamientos exitosos, incluido un álbum dividido seminal ("Sol", 2013) que cimentó su amistad y les ganó la estima y el amor incondicionales de los aficionados al black metal atmosférico, el único miembro de SPECTRAL LORE, Ayloss y Jacob. Buczarski de MARE COGNITUM une fuerzas una vez más para otro viaje místico a través de las estrellas. Monumental y atrevido en su extensión y alcance, "Vagabundos: Astrología de los Nueve " es un viaje temático a través de nuestro sistema solar, ilustrándolo y antropomorfizándolo en una mitología que compara nuestra propia humanidad con la ciencia de estas misteriosas formaciones.

Declaración del artista: "Inspirándonos en la suite Planets de Gustav Holst, continuamos la exploración que comenzamos hace muchos años con 'Sol'", explican los artistas; "Viajamos desde el sol a cada planeta, tejiendo fábulas a través de una síntesis de sus características físicas distintivas y una personalidad mítica que representa estas características. Si bien deseamos capturar el asombro de la belleza natural y cruda de nuestro entorno cósmico, también hemos creado nuestra propia tradición inspirada cósmicamente con cada planeta como nuestra musa ", dicen Ayloss y Buczarski; por lo tanto, cada pista es una narrativa que representa nuestra admiración por cada entidad cósmica: las manifestaciones psíquicas que fueron conjuradas a través de nuestra propia maravilla del majestuoso sistema planetario que llamamos hogar ".

Adornada con una maravillosa pintura de portada del inimitable Elijah Tamu, "Wanderers: Astrology Of The Nine" no es más que una búsqueda interminable de los orígenes cósmicos de la humanidad, una observación celestial y filosófica sobre las notas de MARE COGNITUM y la música de SPECTRAL LORE, perfectamente en el equilibrio entre black metal progresivo pero furioso, y momentos de belleza melódica y extática.

lanzado el 13 de marzo de 2020 en https://spectrallore.bandcamp.com/album/wanderers-astrology-of-the-nine

Comentario de Langdon Hickman sobre https://www.invisibleoranges.com/spectral-lore-mare-cognitum-wanderers-review/

Hay una superficie paralela a la suite The Planets de Holst, pero las similitudes se sienten más como una inspiración suelta que como una adaptación pura. Por un lado, la suite de Holst tiene solo siete

movimientos de largo, omitiendo tanto a la Tierra como a Plutón (aunque estos serán agregados más tarde por compositores posteriores que interpreten versiones actualizadas de la suite). Por otro lado, el orden de la suite de Holst es arrítmico, moviéndose desde Marte hacia el Sol hasta llegar a Mercurio, momento en el que salta espontáneamente a Júpiter, invirtiendo su curso después. Para ser justos, Spectral Lore y Mare Cognitum proporcionan un orden igualmente extraño bastante diferente al orden heliocéntrico convencional. Para un registro estándar de canciones no vinculadas temáticamente, tales cuestiones de orden ni siquiera vale la pena mencionarlas, pero aquí donde el álbum es explícitamente una meditación sobre los valores simbólicos y astrológicos de cada uno de los nueve planetas y actúa implícitamente en un superconjunto con sus LP colaborativo anterior que presenta exploraciones similares del sol, el cambio en el orden planetario es desconcertante.

Afortunadamente, el razonamiento es obvio a primera vista al escuchar el disco. Independientemente del orden naturalista firme y real de los planetas, el orden presentado en Wanderers: Astrology of the Nine se lee mejor. La forma en que el triunfalismo brillante de "Mercury (The Virtuous)" conduce al militarismo estridente e intenso de "Mars (The Warrior)" se siente sublime, uniendo perfectamente entre una complejidad de contrapunto medieval estándar en el metal negro progresivo de Spectral Lore en el singularmente más feroz y abiertamente metálico que jamás hayamos visto en Mare Cognitum. Del mismo modo, la salida de "Marte (el guerrero)" hacia "Venus (la princesa)" parece seguir con una denominación cada vez más profunda a un ideal místico, cada canción progresiva eludiendo un poco más del mundo material terrenal para meditar sobre alguna esencia más allá de ella. Esto prepara para el pasaje que abarca desde "Júpiter (el gigante)" hasta "Neptuno (el místico)", que parece trazar simbólicamente la figura de Júpiter como una figura similar a Jehová y Saturno como un impostor satánico, mediado por el místico unificador de Neptuno. . "Urano (el caído)", entonces, es la caída; Plutón se convierte en un guardián, el último remanente de lo conocido antes de embarcarse en la oscuridad terminal y el silencio del espacio profundo.

Deliberadamente invoca, provoca, evoca grandes temas e imágenes espirituales. Proyectos como este son arriesgados, propensos a caer de bruces y parecer como festines de vergüenza ridículos y ostentosos en lugar de las meditaciones simbólicas sinceras y potentes que buscan ser. Spectral Lore y Mare Cognitum, sin embargo, son escritores resueltamente agudos, que evitan pasajes trillados y clichés que convertirían un álbum como este en una mala parodia de la música progresiva.

Debido a la gran cantidad de discos conceptuales igualmente grandiosos que han caído de bruces, sin mencionar a los grupos de metal extremo de orientación espiritualista del black metal y más allá que han convertido la escritura de música explícitamente espiritual en algo que casi automáticamente se supone que es tonto y delgado, Es difícil describir lo que se intenta aquí sin temor a desanimar a ciertas personas que solo quieren que su black metal sea firme, poderoso, directo y libre de pretensiones. Pero eso es precisamente lo que pasa: la pretensión es, por definición, una pretensión de algo que no se logra. Pero lo logran aquí; a pesar de lo absurda y noble que suena la idea en el papel, Spectral Lore y Mare Cognitum la clavan.

Cada uno de los planetas parece funcionar en pares. Mercurio y Marte son, como se mencionó anteriormente, el metal más nítido y puramente negro. La Tierra y Venus son suaves, ricas e intensamente

eufóricas. Jupiter y Saturn son la pareja más excesivamente épica, y cada canción se siente estructuralmente mucho más cercana al trabajo de los grupos en Sol, donde cada una de las canciones más sustanciosas parecía que podría haberse dividido en numerosas pistas y lanzado como un EP satisfactorio. Neptuno y Urano son asuntos atmosféricos profundamente melancólicos y depresivos. Mientras tanto, Plutón es la pieza colaborativa necesaria, esta vez dividida en dos pistas. La primera es una pieza ambiental oscura de más de diez minutos, una moteada con el mismo trabajo de detalle de grano fino que hace que las pistas ambientales de Spectral Lore sean un placer auditivo, mientras que la segunda es una pieza de metal negro intenso y rugiente. La línea de apertura del segundo acto de Plutón incluso comienza con la letra "Termina el dominio de Sol", dando un poco más de credibilidad a la conexión entre los dos registros.

Gabinete de Curiosidades

La dama en rojo y su criptomatista en el país de las maravillas (Londres, 2016)

El devenir de un artista en The Chadwick Gallery

The Shape of Time fue una exposición de notables obras de arte que datan desde 1800 hasta la actualidad. Tomados de algunos de los museos y colecciones privadas más importantes del mundo, se colocaron dentro de las salas de la Galería de imágenes en diálogo con nuestros propios objetos históricos y artistas, como peldaños que nos llevan desde el punto en el que terminan nuestras propias colecciones hasta el punto en el que nos encontramos hoy. Se invitó a los visitantes a mirar simultáneamente hacia atrás y hacia adelante entre objetos hechos con muchos siglos de diferencia, cualquiera de los cuales tiene el potencial de alterar nuestra experiencia del otro. En el espíritu del innovador libro de George Kubler de 1962 del mismo nombre (La forma del tiempo), las parejas buscaron revelar el flujo del tiempo y el espacio y la evolución de ideas e imágenes a través de siglos y culturas, y sugerir una visión del arte. la historia como un reservorio de ideas extraídas repetidamente a lo largo del tiempo.

el retrato de Peter Paul Rubens de Helena Fourment junto a un desnudo de 2021 de Shaharee Vyaas en una exposición en el Kunsthistorisches Museum; Fundación María Lassnig

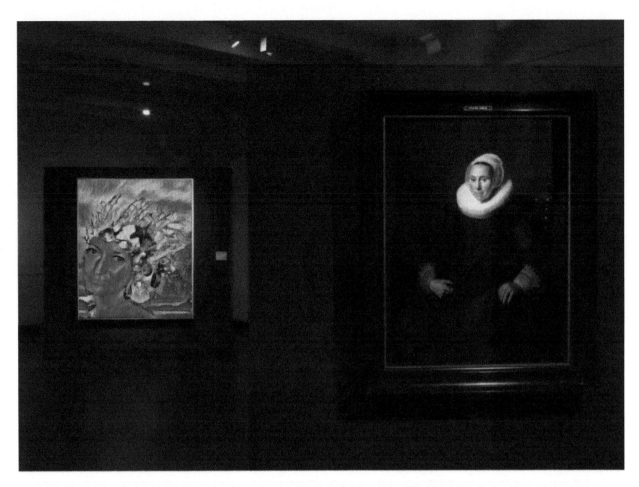

"Nereid", de 2019 de Shaharee Vyaas, y "Portrait of Cornelia Vooght" de Frans Hals, en la exposición "Rendezvous with Frans Hals".

Crossroads (pintura) de Shaharee Vyaas (2019) y Hero's Journey (lámpara) de Sarah Schönfeld (2014), colección privada.

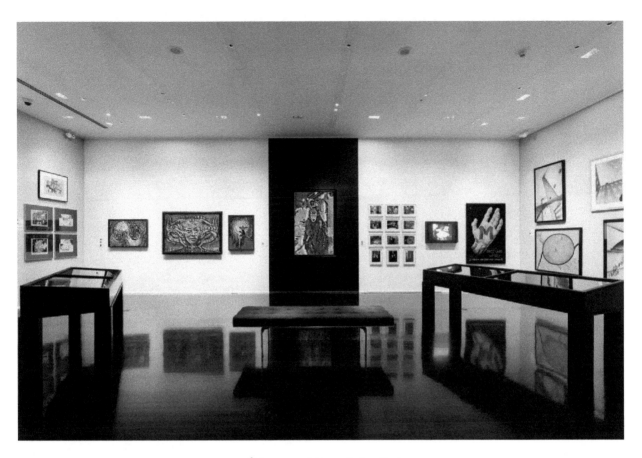

Última exposición en la Facultad

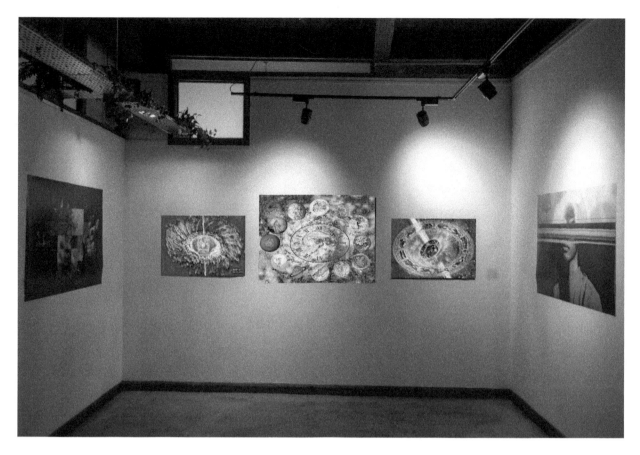

RightNow Studios es una creación de Ryan Blackwell y Nastassia Winge. Después de una exposición inaugural de gran éxito en Left Bank Leeds en marzo, después de haber organizado un proyecto en línea centrado específicamente en el collage, RightNow Studios organizó su segunda exposición en The Gallery at 164. ALCHEMY fue una experiencia inmersiva creada a partir de una selección de las obras más investigativas, únicas y y desafiando a los artistas en el campo

La entrada gozosa de Omicron en la Neue Galerie de Ronald S. Lauder en Nueva

*Evolución en Kunsthal Charlottenborg, 2021. Foto de David Stjernholm. Cortesía de Kamel Mennour, París/Londres, Blum & Poe,
Los Ángeles/Nueva York/Tokio*

No-Man´s-Land en Artspace 8, una galería de arte contemporáneo que es uno de los lugares para eventos grandes más exclusivos de Chicago

Amazing Parasites en el Kunsten Museum of Modern Art de Aalborg junto a "Take the Money and Run" de Jens Jaaning.

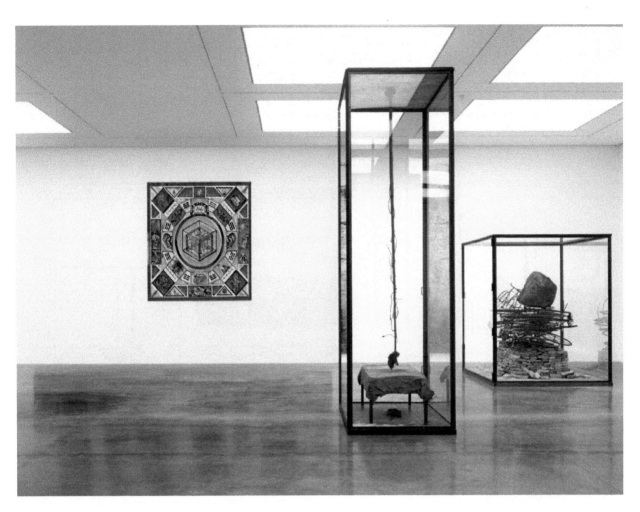

Asimilación en el White Cube Bermondsey

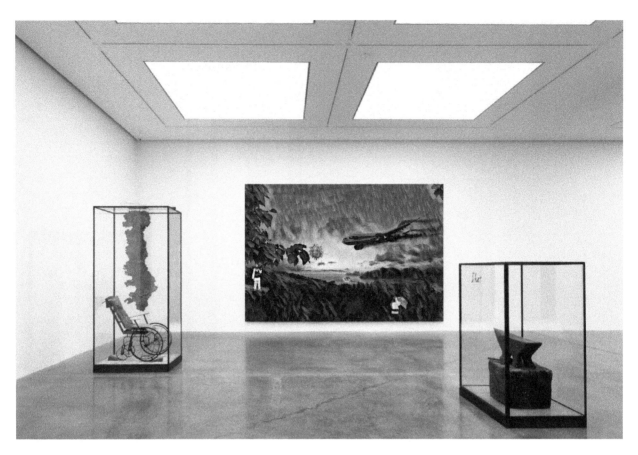

Perdido en el Cubo Blanco

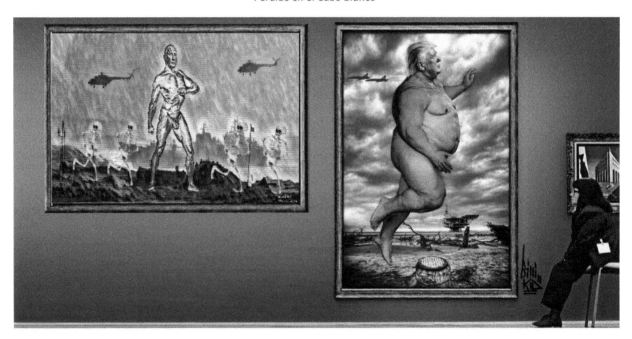

Dos mejores amigos en una instalación

Lista de precios

Mi precio sigue un enfoque de dos vías: por un lado, tienes las obras originales que apuntan a los coleccionistas de arte institucionales y privados que insisten en un cierto grado de exclusividad. Estos trabajos tienen un precio según la cantidad de tiempo, experiencia y material que se requirió para lograr el resultado.

Para hacer que las obras sean accesibles para un público más amplio, se ofrecen impresiones en lienzo abierto y en papel a 3,5 veces su costo de producción. Eso es comparable al precio de una cena en un restaurante familiar común donde el cocinero calcula el precio de un menú multiplicando el precio de compra de los ingredientes de la comida por 3,5, que finalmente se incrementa con una tarifa de servicio del 10 %. ¡Recuerda que también los artistas necesitan comer!

Obras Originales

Obras originales a la venta en la fecha de publicación (21 de marzo de 2022. Se puede encontrar un stand actualizado en el sitio web de Saatchi https://www.saatchiart.com/shaharee):

Asimilación, 60 W x 60 H x 0.6 D in, $ 35,567

Una cosmología de la civilización, 48 W x 38 H x 0,6 D in, $ 19,243

Cibernauta, 30 ancho x 40 alto x 0,6 profundidad, $ 13,345

Evolución: ¿Entrada o Salida? 32 ancho x 40 alto x 0.6 profundidad, $13,800

La solución final, 24 de ancho x 32 de alto x 0,6 de profundidad, $8589

The Hatching of Chaos, 36 W x 24 H x 0.6 D in, $ 9,765

Peregrinación a la Casa de la Sabiduría, 30 ancho x 20 alto x 0,6 profundidad, 6.228 dólares

The Zone (instalación de 5 paneles), 80 W x 80 H x 0.6 D pulg., $65,321

Impresiones en lienzo: por todas las obras que he producido.

Ordene en https://www.saatchiart.com/shaharee siguiendo el presupuesto, formato o tamaño que más le convenga. La única restricción es que las copias solo están disponibles en la relación de aspecto que mejor se adapte a los originales.

Tamaño de impresión Relación de aspecto Tamaño de píxel Precio

12 x 16 3:4 1800 x 2400 $95

14x21 2:3 2100x3150 $129

16x16 1:1 2400x2400 $125

16x20 4:5 2400x3000 $120

16x24 2:3 2400x3600 $139

20x30 2:3 3000x4500 $159

24x24 1:1 3600x3600 $160

24x32 3:4 3600x4800 $190

24x36 2:3 3600x5400 $199

30x30 1:1 4500x4500 $230

30x40 3:4 4500x6000 $325

30x45 2:3 4500x6750 $309

Papel de Bellas Artes

Ordene en https://www.saatchiart.com/shaharee siguiendo el presupuesto, formato o tamaño que más le convenga. La única restricción es que las copias solo están disponibles en la relación de aspecto que mejor se adapte a los originales.

Tamaño de impresión Relación de aspecto Tamaño de píxel Precio

Tamaño de impresión	Relación de aspecto	Tamaño de píxel	Precio
6x12	1:2	900x1800	$40
8x10	4:5	1200x1500	$40
8x12	2:3	1200x1800	$40
9x12	3:4	1350x1800	$40
10x10	1:1	1500x1500	$40
12 x 15	4:5	1800 x 2250	$70
12 x 24	1:2	1800 x 3600	$70
15 x 20	3:4	2250 x 3000	$70
16 x 16	1:1	2400 x 2400	$70
16 x 24	2:3	2400 x 3600	$85
20 x 25	4:5	3000 x 3750	$120
20 x 40	1:2	3000 x 6000	$120
24 x 24	1:1	3600 x 3600	$120
24 x 30	4:5	3600 x 4500	$180
24 x 32	3:4	3600 x 4800	$120
24 x 36	2:3	3600 x 5400	$140
24 x 48	1:2	3600 x 7200	$200
30 x 40	3:4	4500 x 6000	$200
32 x 40	4:5	4800 x 6000	$200
32 x 48	2:3	4800 x 7200	$220
34 x 34	1:1	5100 x 5100	$200
38 x 48	4:5	5700 x 7200	$240

Lightning Source UK Ltd.
Milton Keynes UK
UKHW050649090522
402696UK00003B/12